Petite Bibliothèque de l'Enseignement pratique des Beaux-Arts

KARL ROBERT

LES ÉLÉMENTS
DE LA
PERSPECTIVE
DU PAYSAGISTE

H. LAURENS, Éditeur
6, RUE DE TOURNON
PARIS

LES ÉLÉMENTS

DE LA

PERSPECTIVE DU PAYSAGISTE

MACON, PROTAT FRÈRES, IMPRIMEURS

PETITE
BIBLIOTHÈQUE ILLUSTRÉE DE L'ENSEIGNEMENT PRATIQUE
DES BEAUX-ARTS
PUBLIÉE PAR ET SOUS LA DIRECTION DE
KARL ROBERT
Officier de l'Instruction publique.

LES ÉLÉMENTS

DE

LA PERSPECTIVE

DU PAYSAGISTE

PRIX : 1 FRANC 50

PARIS
H. LAURENS, ÉDITEUR
6, RUE DE TOURNON, 6
—
1895

LES ÉLÉMENTS
DE LA
PERSPECTIVE DU PAYSAGISTE

AU LECTEUR

Connaître et savoir construire la perspective d'un point et la perspective d'une ligne droite, quelle que soit la position qu'ils occupent dans l'espace, nous semble résumer les éléments de la perspective pratique nécessaire à l'amateur de paysage, puisque tout dans la nature est un composé de points, et que tout peut être enserré dans un certain nombre de droites.

En faisant précéder cette étude de quelques définitions et observations essentielles, en la fai-

sant suivre de quelques applications pratiques les plus fréquemment rencontrées, nous avons la ferme conviction de faire œuvre utile sans encombrer l'esprit du dessinateur de théorèmes abstraits plus faits pour l'étonner et le confondre que pour l'instruire et l'intéresser.

Paris, 1894.

I

DE L'ŒIL

COMMENT LES OBJETS VIENNENT S'Y REFLÉTER

La perspective ayant pour but de représenter, sur une surface plane, les objets placés devant nos yeux, il importe de commencer cette étude par la description sommaire du mécanisme de la vision.

Dès que nous aurons appris comment nous voyons, comment l'impression produite sur l'œil par les corps extérieurs nous donne conscience de leurs dimensions relatives ou de leur éloignement, nous pourrons nous rendre compte des moyens propres à lui donner l'illusion du relief par l'aspect d'un dessin exécuté sur une surface plane : nous verrons enfin que la définition même de la perspective est une conséquence naturelle du mécanisme de la vision.

L'œil (fig. 1) a la forme d'une sphère légèrement allongée à la partie antérieure. L'enveloppe de l'œil, qui s'appelle la sclérotique (1) est opaque, sauf à la partie antérieure qui est transparente, pour laisser passer les rayons lumineux. A l'intérieur de cette sphère, et derrière la partie

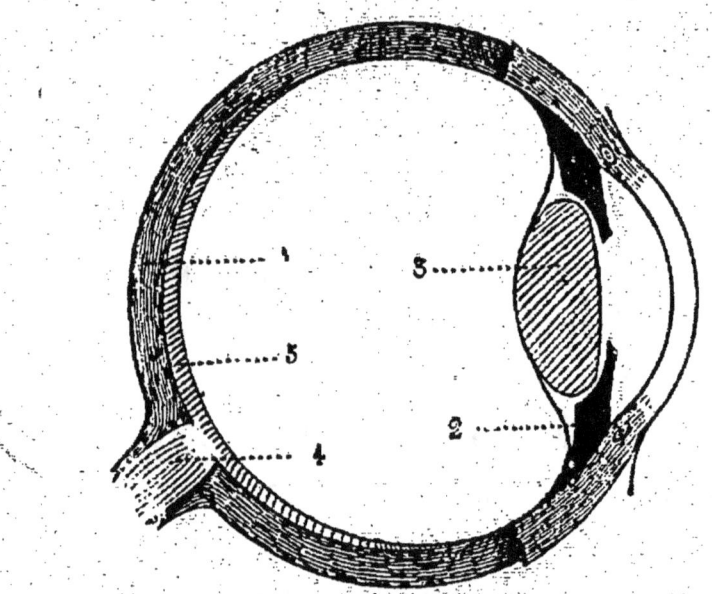

transparente de la sclérotique, se trouve une cloison ou diaphragme, l'iris (2), percée d'un trou circulaire, la pupille. Enfin, derrière la pupille existe une lentille convergente, le cristallin (3). Le nerf optique (4), situé à l'opposé de l'iris, traverse la sclérotique ou enveloppe de l'œil et vient s'appliquer sur une membrane

mince, la rétine (5), à l'intérieur de la sclérotique. On peut donc comparer le cristallin à un objectif de photographie et la rétine à la plaque sensible où vient se fixer l'image.

Voici maintenant comment s'opère le phénomène de la vision dans l'œil : l'ensemble des milieux de l'œil agit comme par un système convergent qui concentre sur la rétine, espèce d'écran, avons-nous dit, les rayons lumineux qui

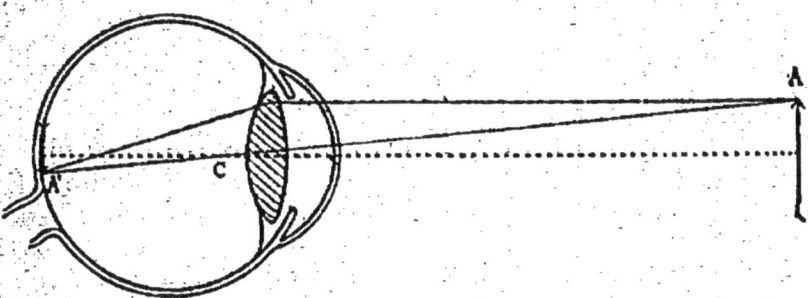

nous amènent les différents points des objets regardés. Ainsi les rayons lumineux venant d'un point A situé n'importe où viennent tous converger en un point A' sur la rétine et la ligne droite qui joint A à A' passe invariablement par un point C nommé centre optique, et situé sur l'axe de l'œil, en arrière de la face postérieure du cristallin. Si donc nous voulons obtenir dans l'œil l'image complète d'un objet, il nous suffira

de joindre tous ses points lumineux au centre optique, et l'ensemble de ces lignes formera un cône qui, en perspective, s'appelle angle optique, dont l'intersection sur la rétine nous donnera l'image.

Eh bien, si nous imaginons que ce cône ainsi construit soit coupé par un plan vertical ou *tableau* situé entre l'œil et l'objet, et que nous

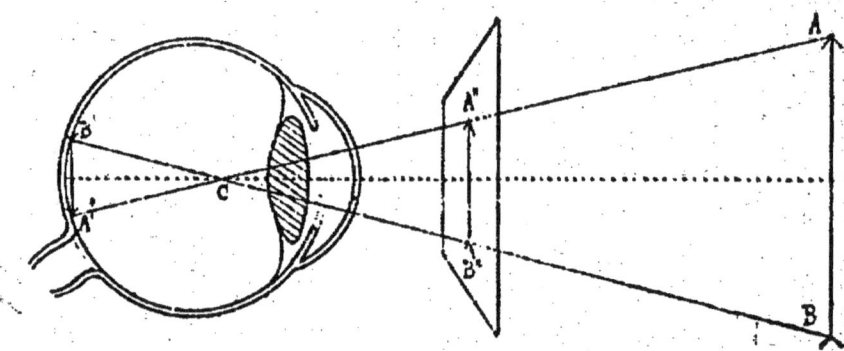

considérions cette intersection comme un objet véritable, il est évident qu'il donnera sur la rétine la même image que l'objet primitif, car le cône qu'il faudrait construire pour obtenir cette seconde image se confondrait avec le premier. Or, cette opération est précisément celle que nous supposons effectuer pour obtenir un dessin quelconque : nous supposons mener à partir de l'œil réduit au point C des lignes droites allant

aux différents points de l'objet ; en un mot, nous construirons le cône optique. L'intersection de la figure ainsi formée par le plan vertical du tableau n'est autre chose que le dessin ou la perspective de l'objet considéré. Autrement dit, c'est la reproduction plus ou moins agrandie de l'image formée sur la rétine du spectateur.

En plus, l'œil est un instrument qui se modifie de lui-même, dans les phénomènes de la vision, suivant les circonstances. L'ouverture de la pupille, c'est-à-dire la petite porte circulaire qui livre passage à la lumière jusqu'au cristallin, varie de grandeur suivant l'intensité de cette lumière. Si l'objet est peu lumineux, l'ouverture de la pupille s'agrandit, afin de laisser pénétrer la plus grande quantité possible de rayons lumineux ; si au contraire l'objet est vivement éclairé, l'œil se rétrécit en proportion de l'intensité de la lumière. En outre, l'œil est doué de cette propriété remarquable de pouvoir s'accommoder par un changement de courbures de la face du cristallin, à la vision d'objets diversement éloignés du spectateur.

Nous avons examiné jusqu'ici les phénomènes de la vision dans un œil isolé ; or, nous avons

deux yeux et pourtant nous ne voyons qu'une seule image : il serait un peu long, et ce serait sortir de notre cadre que de vous en expliquer les causes, et le premier livre de physique venu vous renseignera amplement ; mais, au point de vue artistique, il nous reste quelques observations à faire à ce sujet.

Presque tous les maîtres vous diront que la première simplification à faire devant la nature est de *cligner des yeux* et, ce faisant, de regarder d'un seul œil pour vous rendre compte de l'aspect général d'un motif de paysage. C'est que, justement parce que nous avons deux yeux, nous sommes souvent tentés d'élargir le champ du tableau en embrassant plus qu'il n'est nécessaire pour l'intérêt de notre sujet ; d'autre part, au point de vue de la perspective aérienne, celle des valeurs, cette simplification même de la vue constitue pour ainsi dire le seul principe matériel qui s'ajoute au sentiment personnel du dessinateur.

Enfin, si nous avons deux yeux, nous n'avons pas tous une vision semblable, puisqu'il y a des myopes et des presbytes. Ces deux déformations de l'œil sont combattues par l'usage de lunettes

spéciales qui ont pour but de rectifier la vision et de la ramener à l'état général naturel. Mais il est à remarquer que ceux qui sont atteints de myopie principalement voient alors d'une manière plus précise, et avec des détails plus accentués, la nature, lorsqu'ils la considèrent avec des lunettes. Au point de vue du paysage, c'est là un inconvénient grave, surtout avec les tendances de l'école moderne, car il porte l'artiste à une minutie de détails encombrants et fâcheux, dans les plans distants comme dans les plus rapprochés.

En outre, les phénomènes observés plus haut nous montrent, en passant, combien il serait important, lorsqu'on regarde une œuvre peinte ou dessinée, de tenir grand compte de la lumière sous laquelle cette œuvre a été faite, afin de rester d'accord avec l'intention de l'auteur ; car, pour bien apprécier cette intention, nous devons nous placer autant que possible dans les mêmes conditions que lui pour l'exécuter.

Nos yeux peuvent encore nous induire en erreur quand nous regardons successivement deux tableaux de dimensions et de couleurs très différentes. Après avoir examiné attentivement

un Meissonier, la *Bataille de Solferino*, par exemple, notre œil serait très mal disposé pour bien voir aussitôt les *Romains de la Décadence*, cette œuvre magistrale de Th. Couture ; de même, nous ne saurions conserver toute notre indépendance d'appréciation si, venant de voir une madone du Sanzio, nous nous transportions immédiatement devant le *Jugement dernier* de Michel-Ange.

Nous voici loin de la perspective ; revenons-y vivement en posant ce principe que, pour obtenir la perspective d'un objet quelconque, il faut : 1° imaginer que l'on joint par des *lignes* tous les différents points de cet objet à un point fixe qui est l'œil, et 2° représenter l'intersection des lignes ainsi obtenues par un plan fixe nommé *tableau*. Or, le *tableau* est toujours supposé transparent, et ces *lignes* ne sont autre chose que la représentation des *rayons visuels*.

Avant d'aller plus loin, il nous paraît nécessaire, pour l'intelligence de ce qui va suivre, de rappeler d'abord très sommairement quelques définitions de géométrie indispensables à l'étude de la perspective.

II

RAPPEL

DES TERMES ET DÉFINITIONS DE GÉOMÉTRIE USITÉS EN PERSPECTIVE

OBSERVATIONS PRÉLIMINAIRES

Géométriquement, le *point* est l'intersection de deux lignes qui se coupent.

Mais, n'ayant pas encore défini la ligne, ajoutons : on peut considérer le *point* comme un signe représentant le plus petit espace occupé par un corps qui diminue indéfiniment et n'a donc plus ni longueur, ni largeur, ni épaisseur. Ou bien encore le *point* est la forme que prend un objet quelconque situé à une distance infinie du spectateur. Etablir la perspective d'un point quelconque pris sur un objet placé devant nous est donc déterminer sur le papier la place que

devra occuper une partie infiniment petite de cet objet.

On appelle *ligne* la représentation graphique d'une succession de points non interrompue.

Une *ligne droite* est la représentation d'une longueur, elle n'a donc en réalité ni épaisseur ni profondeur.

Une *ligne* peut être courbe, brisée ou sinueuse.

Voici leur représentation :

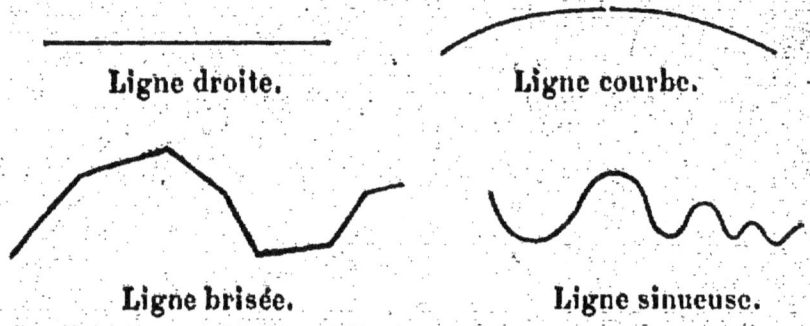

On définit aussi une ligne droite : c'est le plus court chemin d'un point à un autre.

Une ligne *verticale* est une ligne qui suit la direction que prend un corps pesant qui tombe dans l'espace, elle est reconnue et contrôlée dans l'espace par l'appareil nommé *fil à plomb*, indispensable à tout dessinateur.

La ligne horizontale est une ligne droite qui suit la direction du niveau de l'eau tranquille.

Toute droite qui n'est ni verticale ni horizontale est dite oblique.

En perspective on emploie souvent l'oblique à 45 degrés qui est celle qui coupe l'angle droit ou à 90 degrés formé par la verticale et l'horizontale, et la divise en deux parties égales.

Parallèles.

Deux lignes, droites ou courbes, sont *parallèles* lorsque, situées dans un même plan, elles ne pourraient jamais se rencontrer, si loin qu'on les prolongeât.

Perpendiculaire.

Enfin une ligne est dite *perpendiculaire* à une autre lorsqu'elle forme avec cette autre ligne un angle droit ou à 90 degrés.

Un *angle* est l'espace compris entre deux lignes qui se coupent ; la grandeur d'un angle ne dépend donc pas de la longueur des côtés, mais bien de leur écartement.

Nous venons de dire ce qu'est l'*angle* droit ou à 90 degrés, ajoutons qu'en perspective on a parfois à considérer l'angle à 45 degrés, moitié de l'angle droit, et l'on appelle ligne à 45 degrés

celle qui coupe l'angle droit en deux parties égales.

Angle aigu. Angle obtus.

Un angle est aigu lorsqu'il est plus petit que l'angle droit. Il est obtus lorsqu'il est plus grand que l'angle droit.

On appelle surface plane ou *plan* une étendue sans profondeur ne pouvant se mesurer que par la longueur et la largeur.

Une surface est toujours mesurée par des lignes. Si l'on considère une portion de l'espace limitée par plusieurs surfaces se coupant, cette portion de l'espace prend le nom de *volume*, qui a donc longueur, largeur et profondeur.

Les quadrilatères. — On nomme *quadrilatères* des surfaces planes limitées par quatre lignes droites, telles que le carré, le rectangle, le losange.

Le carré. — Le carré est un quadrilatère qui

a ses quatre côtés égaux et ses quatre angles droits.

Carré. Rectangle.

Le rectangle. — Un rectangle est un quadrilatère qui a ses côtés parallèles deux à deux et ses quatre angles droits.

Losange.

Le losange. — Le losange est un quadrilatère qui a ses quatre côtés égaux et des angles opposés égaux.

Polygone. — On nomme polygone une surface plane limitée par des lignes (droites, polygones rectilignes, ou courbes, polygones curvilignes). Les polygones se désignent par le nombre de leurs côtés.

3 côtés : triangle, 7 côtés : heptagone,
4 — quadrilatère, 8 — octogone,
5 — pentagone, 9 — ennéagone,
6 — hexagone, 10 — décagone,

11 côtés : endécagone, 15 côtés : pentédécagone,
12 — dodécagone, 20 — icosogone.

Au rappel de ces éléments de géométrie, ajoutons les définitions et observations suivantes :

Un plan horizontal est un plan parallèle à la surface des eaux tranquilles.

Une verticale est une perpendiculaire à ce plan.

Toute perpendiculaire à une verticale est une horizontale.

Par un point quelconque de l'espace on ne peut mener qu'une verticale, et pour l'obtenir il suffit de suspendre le fil à plomb à ce point.

Par un point quelconque de l'espace on peut mener une infinité d'horizontales qui se trouvent toutes situées dans le plan horizontal qui passe par ce point.

Le plan horizontal sur lequel reposent les objets prend le nom de plan *géométral* (nous dirons le *géométral*). En paysage, le géométral est donc la surface du sol supposée plane et horizontale.

L'intersection du tableau par le géométral est la ligne de terre. L'intersection du tableau par

le plan horizontal passant à la ligne des yeux est la ligne d'horizon ou *l'horizon*.

Ceci dit, et nous engageons le lecteur à s'en bien pénétrer de mémoire, passons à la perspective proprement dite.

III

LA NATURE ET LE TABLEAU

DÉFINITIONS : HORIZON. — LIGNE DE TERRE. — DE LA DISTANCE ET DU POINT DE VUE. — POINTS ACCIDENTELS. — LIGNES FUYANTES.

On appelle communément *tableau* la surface sur laquelle l'artiste reproduit l'image ou représentation du sujet qu'il a choisi. Il y a donc lieu pour lui d'en déterminer les dimensions, en rapport avec le but qu'il se propose, ou l'effet qu'il veut produire.

Logiquement, et suivant la physique même de l'œil, il est naturel de considérer le tableau comme reproduisant l'ensemble des objets compris dans le cône optique produit par les rayons visuels. On l'appelle alors *tableau visuel* : c'est celui qu'on voit effectivement, par opposition au

tableau rationnel qui est le tableau compris également dans le cône optique, mais dont certaines parties, dans la nature, sont masquées par un obstacle quelconque. Si l'on supposait ce tableau transparent et placé verticalement entre l'objet à représenter et le spectateur, les rayons visuels partant de l'œil du spectateur allant envelopper l'objet traverseraient le tableau et détermineraient à l'intersection la perspective cherchée, c'est-à-dire la représentation de l'objet tel qu'il se présente à l'œil dans l'espace.

Dans tous les cas, le mot *tableau* s'applique également à la partie réelle de la nature choisie par le dessinateur, et à l'image rendue par lui[1].

1. Dans son charmant ouvrage : *Comment on apprend à dessiner*, Violet le Duc fait ainsi parler M. Majorin à son jeune pupille, interprétant, disséquant et mettant bien à la portée de son élève la démonstration de Léonard de Vinci :

« Le tableau est la surface plane, le plan vertical interposé entre les objet et toi, et sur lequel ils viennent se peindre, c'est la vitre à travers laquelle tu regardes. En ne bougeant pas la tête, et étant éloigné d'une vitre de la longueur de ton bras, il te sera facile de calquer sur cette vitre, avec un crayon marqué sur le verre, tout ce que tu vois à travers cette vitre.

« Cette vitre est donc véritablement le tableau sur lequel viennent se peindre les objets que tu vois à travers sa surface transparente. Si tu te rapproches de la vitre, une étendue plus grande d'objets t'apparaissent dans son cadre. Si tu t'éloignes, tu vois moins de ces objets. La distance du tableau

Conséquemment, le *tableau* comprend la succession de tous les plans verticaux compris dans le cône optique,

à laquelle ton œil est placé fait donc que ce tableau comprend dans son cadre un champ plus ou moins étendu. Mais ton œil, à moins de tourner la prunelle à droite, à gauche, en haut, en bas, ne peut embrasser qu'un cône dont le sommet donne environ un angle de 45°. De telle sorte que, si tu es placé en A (*fig. B*), il faut que le tableau ou la vitre soit en BC (l'angle

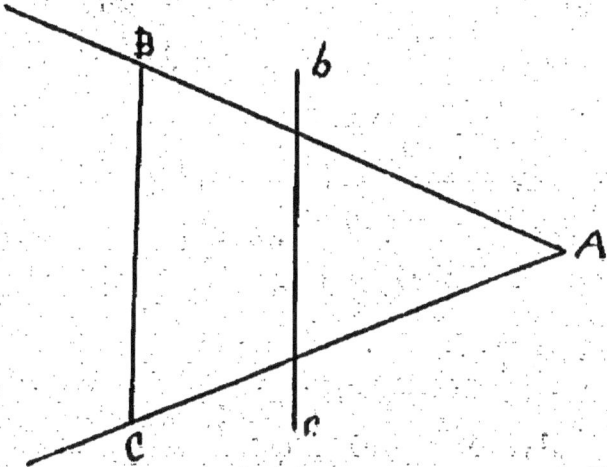

A étant de 45°) pour que tu puisses considérer d'un seul coup d'œil tout ce qui se retrace sur sa surface. Si ce tableau ou cette vitre est en *bc*, tu ne verras d'un seul coup d'œil que ce qui est compris dans l'angle de vision, c'est-à-dire les objets compris dans le champ *ef*; et pour voir ce qui est compris dans ce tableau de *e* en *b* et de *f* en *c*, il te faudra tourner les prunelles à droite et à gauche, ou vers le haut et le bas ; retiens bien ceci.

« Mais tu sais que l'horizon est toujours à la hauteur de l'œil ; donc, sur le tableau ou la vitre, cet horizon se trace au niveau de ton œil, et la ligne la plus courte, abaissée de ton

Si donc on suppose un tableau transparent, une vitre, placée verticalement entre l'objet à représenter et le spectateur, les rayons visuels

œil sur ce tableau, ligne qui est une perpendiculaire au tableau, rencontrera cette ligne d'horizon en un point qu'on appelle le point de vue ou le point principal. Pour bien te faire saisir ce qu'est le point principal, suppose (*fig. A*) une glace étamée *abcd*

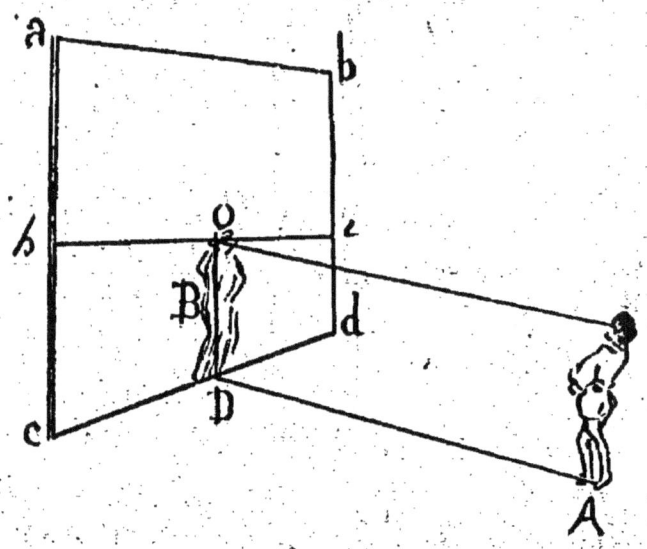

et ta petite personne placée en A. Cette petite personne sera reflétée dans la glace, n'est-ce pas, en B ? Suppose encore que tu marques sur cette glace le point O où est reflété ton œil et que tu traces une ligne horizontale *hi*, passant par ce point ; tu auras en *hi* l'horizon, et au point O le point principal, de telle sorte que, si on ôtait l'étamage de la glace instantanément et que, devenant transparente, elle te laissât voir la mer ou la plaine, la ligne *hi* tomberait exactement sur l'horizon, et au point O convergeraient toutes les lignes au delà de la glace, parallèles à la ligne AD ou perpendiculaires à cette glace. »

partant de l'œil du spectateur, allant envelopper l'objet, traverseraient le tableau et détermineraient à l'intersection la perspective cherchée, c'est-à-dire la représentation de l'objet, tel qu'il se présente dans l'espace.

Parmi les rayons visuels qui partent de l'œil du spectateur pour se diriger sur les objets et en envelopper les contours apparents, il en est un à considérer particulièrement, c'est le *rayon principal* qui, partant de l'œil du spectacteur, est perpendiculaire au tableau (il mesure l'éloignement du spectateur au tableau). L'endroit où ce rayon vient couper, rencontrer le tableau, est appelé *point principal*. On l'appelait autrefois *point de vue*. Il n'est autre chose que l'intersection du rayon principal avec le tableau, c'est pourquoi l'on dit encore qu'il est le pied de la perpendiculaire abaissée de l'œil du spectateur sur le tableau.

L'*horizon* est la ligne de démarcation comprise entre le ciel et la mer : c'est donc l'intersection d'un plan horizontal et d'un plan vertical venant se former dans le rayon visuel horizontal de l'œil du spectateur. Si l'on est au bord de la mer, l'horizon est figuré par une droite. Si l'on est

au milieu de la mer, cette ligne représente un cercle parfait. Si, au contraire, nous sommes sur un terrain accidenté, l'horizon n'apparaissant plus, en réalité, une ligne de démarcation visible sera cependant toujours à la hauteur de l'œil; c'est-à-dire que la ligne d'horizon est variable et se déplace à chacun de nos mouvements : c'est

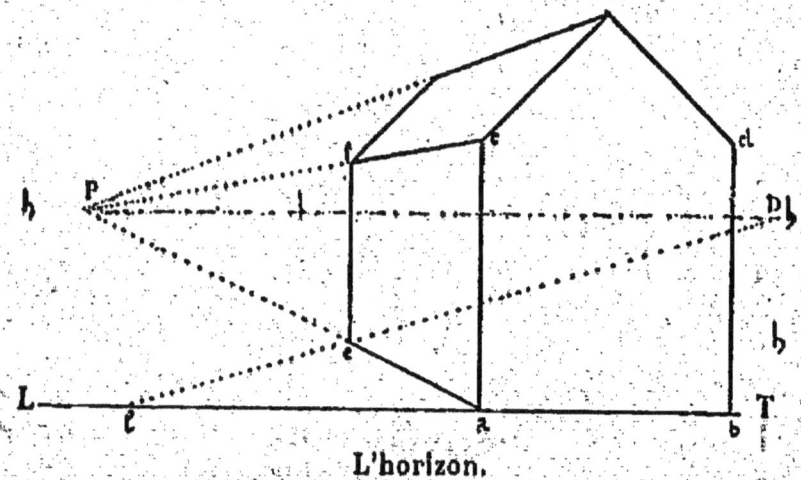

L'horizon.

dire, par conséquent, que la ligne d'horizon est déterminée par l'artiste lui-même, suivant la position qu'il prend par rapport à la nature, position qu'il décidera selon l'intérêt qu'il veut donner à son sujet.

De même que pour le tableau, on a donné le nom d'horizon visuel à celui qui est apparent, d'horizon rationnel à celui qui, masqué dans la

nature, est supposé par l'imagination ou le raisonnement[1].

L'examen des tableaux des maîtres nous montre que la première disposition, la plus favorable comme la plus logique, est celle où l'horizon sera placé un peu en dessous ou un peu en dessus du tiers du tableau, en partant de la base ou *ligne de terre*. Le *point de vue* se

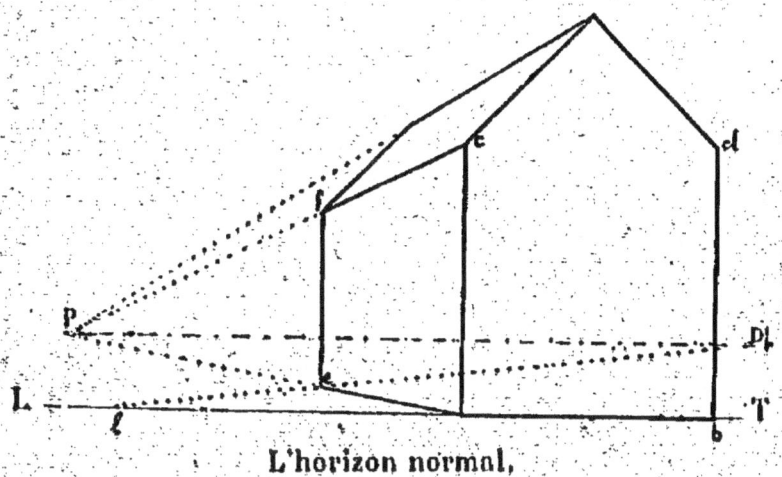

L'horizon normal.

trouvant toujours sur la ligne d'horizon, cette première disposition est la plus ingénieuse pour la bonne harmonie d'un paysage, parce qu'elle laisse en général au ciel, foyer d'air et de

[1]. La première chose à envisager sur le tableau est le *point de vue*, qui n'est autre chose que l'endroit où le rayon visuel principal coupe la ligne d'horizon. Or, ce rayon visuel principal est celui qui, partant de l'œil du spectateur, est perpendiculaire au tableau. Notons aussi qu'il mesure la distance du spectateur au tableau.

lumière, une importance considérable puisqu'il occupe les deux autres tiers du tableau. Aussi a-t-on érigé en principe cette disposition qui, même dans un paysage couvert comme les sous-bois et les montagnes, fait converger tous les

L'horizon normal. — Application pittoresque.

objets vers le point de vue placé à distance normale par rapport à la hauteur de l'homme et à la disposition de ses yeux[1].

[1]. Quant au *point de vue*, il semble nécessaire à la bonne ordonnance d'un paysage de le placer soit à droite, soit à gauche du centre de l'horizon, si l'on ne veut avoir une composition symétrique et, par là même, peu agréable.

Mais il n'est si bonne règle dont on ne s'écarte, et si l'artiste veut donner plus d'intérêt à ses premiers plans, plus d'importance aux figures ou groupes qui s'y trouvent, il abaisse en son tableau la ligne d'horizon bien au dessous de la position normale, et il considère la nature sous un même angle optique qui n'embrasse en réalité qu'une portion du tableau. Au contraire, s'il ne veut point de premiers plans, il supposera l'horizon beaucoup plus élevé, s'il ne veut rendre que la partie supérieure d'un motif, comme dans certaines décorations. Les paysages qui ornent les voussures de la salle de lecture de notre Bibliothèque nationale sont un exemple de cette disposition.

La base du tableau s'appelle, avons-nous dit, *ligne de terre*. Elle a cet intérêt majeur que toutes les grandeurs et toutes les directions s'établissent par son rapport avec la ligne d'horizon, ainsi que nous allons le voir par l'étude des lignes fuyantes de l'échelle, etc...

De la distance et du point de vue. — Si nous considérons un objet quelconque, notre main, par exemple, nous voyons qu'en étendant le bras de toute sa longueur, nous apercevons

cette main très nettement et dans son ensemble. Au contraire, si nous la rapprochons tout près de l'œil, nous en voyons plus amplement certains détails, les pores de la peau même, mais, à ce moment, les extrémités, petites phalanges et ongles, nous échappent, ne tombant plus sous les rayons visuels du cône optique naturel. Pour les voir, il faudra que, par une dilatation forcée de la pupille, nous élargissions le cône optique, effort qu'on ne saurait soutenir longtemps. Il y a donc une *distance* normale à établir pour la représentation des choses, et l'expérience a démontré que cette distance normale est de deux fois la hauteur de l'objet représenté. L'observation vous démontrera peu à peu que, pour envisager un ensemble de paysage devant former tableau sur votre toile, c'est là la distance logique comme aussi la plus commode pour le dessinateur. Par la même raison, nous devons nous placer à distance de deux fois de la hauteur d'un tableau lorsque nous voulons en apprécier l'ordonnance et l'effet, et c'est aussi pour ce motif que les maîtres recommandent à leurs élèves de se reculer souvent à pareille distance durant l'exécution d'un tableau.

D'après nature la distance trop rapprochée grandit les premiers plans, si l'on n'a soin d'abaisser l'horizon, au point de diminuer l'intérêt du motif. Trop éloignée, elle vous les donnerait trop vagues pour qu'ils fussent intéressants. Il y a donc tout intérêt à s'en tenir à la distance normale. D'après ce que nous avons dit plus haut, le point principal est un point fictif placé sur la ligne d'horizon vers lequel concourent les objets d'un paysage dont la direction est perpendiculaire au *tableau* : ce point déterminé par l'artiste se trouvera par conséquent vis-à-vis de lui, à l'extrémité du rayon visuel horizontal.

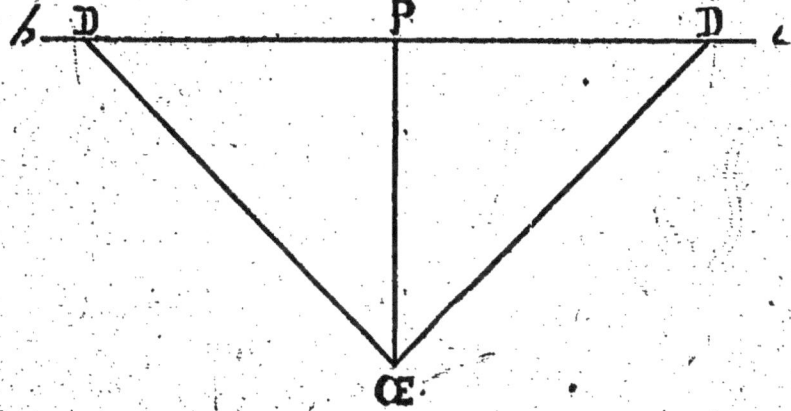

Point de distance. — On appelle *points de distance* deux points situés à droite et à gauche du point principal, se trouvant à une distance

égale à celle qui sépare le point principal de l'œil du spectateur.

La distance PD étant égale à PŒ, et l'angle DPŒ étant un angle droit, la droite qui joint les points ŒD est une ligne à 45°. Donc le point de distance est l'intersection avec le tableau d'une ligne à 45° passant par l'œil du spectateur.

Sur le tableau, le point principal est ordinairement placé soit sur la droite, soit sur la gauche de la ligne d'horizon, suivant l'importance que l'artiste veut donner à certaine partie de son sujet, ou la place qu'il occupe lui-même sur le terrain, dans certains cas particuliers, vues de villages, villes pittoresques, routes, bords de rivières.

Nous examinerons ces différents cas en traitant de la construction perspective des lignes fuyantes, mais nous ne saurions pousser plus loin nos observations sans avoir parfaitement élucidé les deux questions essentielles, perspective d'un point et perspective d'une droite, et c'est ce que nous allons faire.

IV

PERSPECTIVE D'UN POINT
PERSPECTIVE D'UNE DROITE

PRINCIPES

Nous appelons encore l'attention du lecteur sur ces principes. Il est absolument indispensable de les posséder de mémoire, comme les définitions qui précèdent. On les étudiera donc d'abord jusqu'à parfaite compréhension, puis on les apprendra par cœur de façon qu'ils soient toujours bien présents à l'esprit.

1° Les parallèles fuient au même point.

2° Les lignes droites restent droites en perspective.

3° Les verticales restent verticales, mais semblent diminuer à mesure qu'elles s'éloignent.

4° Les horizontales parallèles à la ligne

d'horizon restent parallèles à cette ligne en perspective, mais semblent diminuer de longueur à mesure qu'elles s'éloignent.

5° Toutes les lignes perpendiculaires au tableau ont pour point de fuite le point principal.

6° Toutes les lignes faisant un angle de 45° avec le tableau auront pour point de fuite un des points de distance.

En quelques mots, expliquons ces principes; le lecteur complètera par la réflexion.

Deux parallèles semblent se rapprocher à mesure qu'elles s'éloignent, il s'en suit que, prolongées indéfiniment, elles semblent se confondre en un point; il en sera de même pour toutes les parallèles.

N'ayant aucune cause de déformation, mais seulement une différence de proportion selon l'éloignement, on conçoit aisément que les lignes droites restent droites en perspective.

Les troisième et quatrième principes sont la conséquence du second, puisque leur déformation n'existe que par le changement de leur proportion.

Nous avons vu que le point principal était

l'intersection avec le tableau du rayon visuel principal. D'un autre côté, le point de fuite d'une ligne est la rencontre de cette ligne prolongée avec le tableau. Or, le rayon principal étant une perpendiculaire au tableau, ayant son point de fuite à son intersection avec ce tableau, toutes les parallèles fuyant au même point, les perpendiculaires au tableau auront leur point de fuite à ce même point principal.

Nous avons vu que le point de distance était l'intersection avec la ligne d'horizon d'une droite à 45°; ce point est donc, par conséquent, le point de fuite de la ligne à 45°.

Toutes les parallèles fuyant au même point, toutes les lignes à 45° auront pour point de fuite les points de distance.

PERSPECTIVE D'UN POINT

Un point est l'intersection de deux droites qui se coupent.

Si nous faisons passer par ce point deux droites dont nous connaissons la perspective, nous aurons, à l'endroit où elles se rencontrent, la place du point. Or, il est deux lignes dont

nous connaissons déjà la perspective : ce sont la ligne perpendiculaire au tableau et la ligne à 45°.

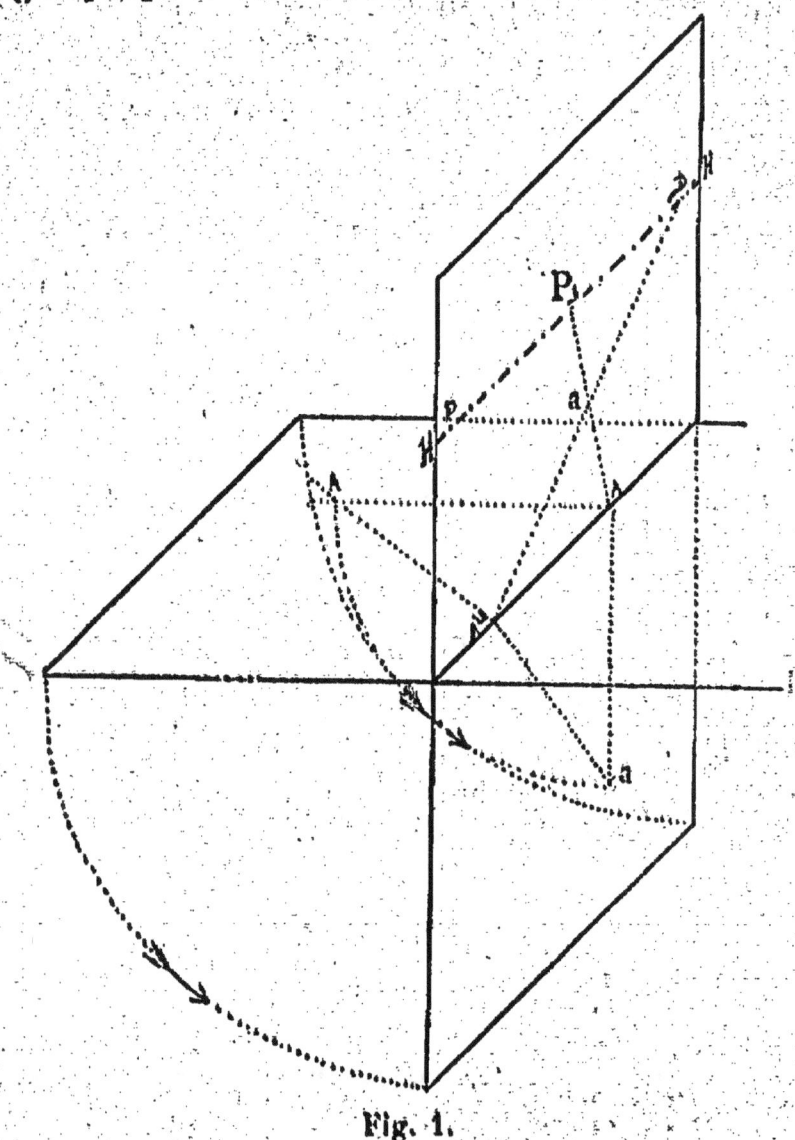

Fig. 1.

Si donc, par un point A, situé derrière le tableau transparent, on fait passer une perpen-

diculaire au tableau, l'endroit où elle rencontrera le tableau en A' sera le point de départ de la perspective de cette ligne que l'on obtiendra en la traçant de ce point au point principal A' P. Par le point A dans l'espace, on fait passer une ligne à 45°, qui vient rencontrer le tableau en A"; on joint A' D et l'on obtient ainsi la perspective de A A". L'endroit *a*, où les perspectives de ces lignes se coupent, est la perspective du point A. (Fig. 1.)

Mais on ne peut opérer ainsi sur une feuille de papier, sur une surface plane. On suppose donc qu'on a rabattu le plan représentant le sol au dessous de la ligne de terre, le point se trouve situé en A. On fait passer par ce point une perpendiculaire au tableau qui vient rencontrer L T en un point A'. Pour mettre cette ligne en perspective sur le tableau, on la conduit au point principal de A' en P, puis, par le point A, on fait passer une droite à 45° qui vient rencontrer le tableau en un point A". On met cette ligne en perspective en la faisant fuir au point de distance de A" en D, et l'on a, à l'intersection perpective *a* des deux droites, la perspective du point A. (Fig. 2.)

Au point de vue absolu, connaissant ainsi la

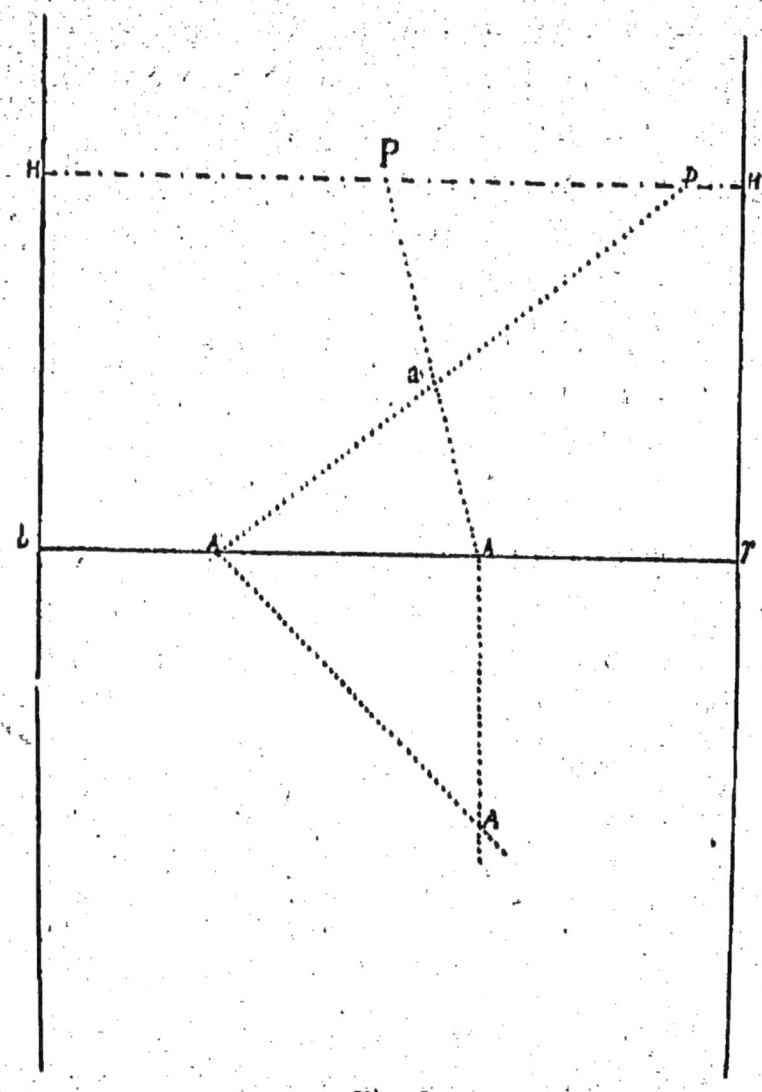

Fig. 2.

perspective d'un point, on pourrait obtenir la perspective d'une succession de points compo-

sant les droites, les courbes, les lignes sinueuses ou brisées. (Fig. 3.) Mais, graphiquement, cette opération nécessiterait un travail fort compliqué où l'on finirait par s'embrouiller dans les

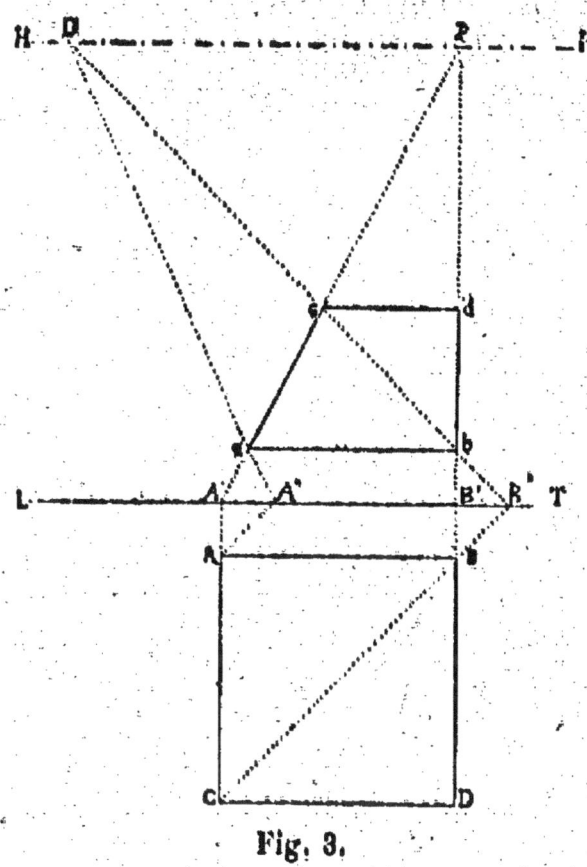

Fig. 3.

tracés, ainsi qu'on peut s'en rendre compte dans la fig. 4 où seulement les points extrêmes des lignes sont déterminés par le tracé.

D'autre part, on ne saurait toujours procéder

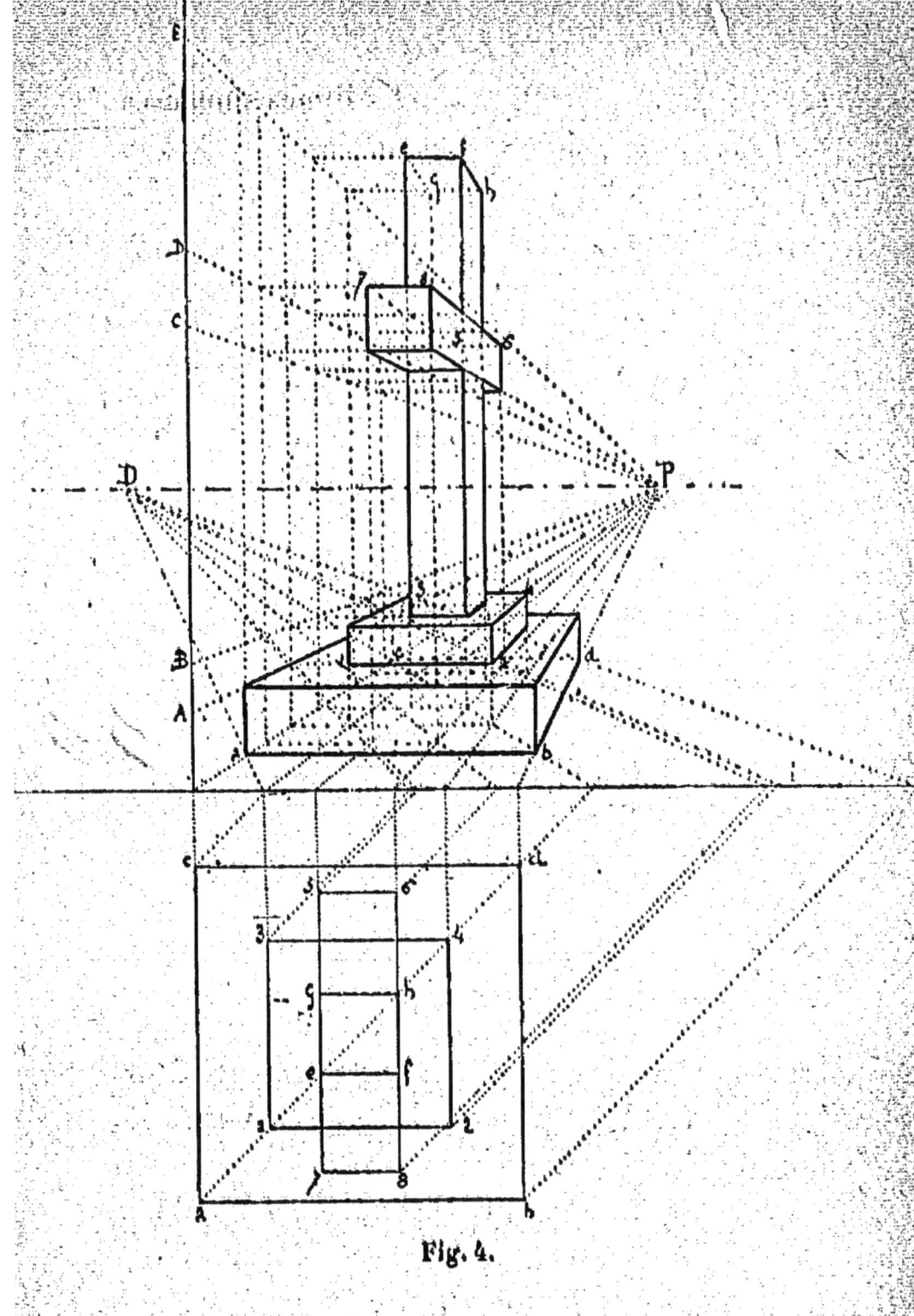

Fig. 4.

par la perspective des points, ne pouvant toujours avoir le plan de l'objet à mettre en perspective.

On a donc recours à la perspective du point servant de base aux simplifications qui vont suivre.

PERSPECTIVE D'UNE DROITE

Une droite étant déterminée par deux points, on obtiendra sa perspective en déterminant la perspective des deux points qui la limitent, et en joignant ensuite les deux points ainsi obtenus. Soit la ligne A B à mettre en perspective.

Par le point A on fait passer deux droites, l'une perpendiculaire au tableau et venant le rencontrer en A', et une ligne à 45° le rencontrant en A". On détermine la perspective de ces deux droites en traçant A' P et A" D; on a, à l'intersection perspective de ces lignes a, la perspective du point A. On opère de même pour le point B, et l'on obtient en b la perspective du point B. En joignant donc ab, on a la perspective de A B. (Fig. 5.)

Telle est la théorie aussi simplifiée que pos-

sible. Si le lecteur la trouve encore quelque peu ardue à la première lecture, qu'il prenne soin de répéter ces tracés jusqu'à parfaite compréhen-

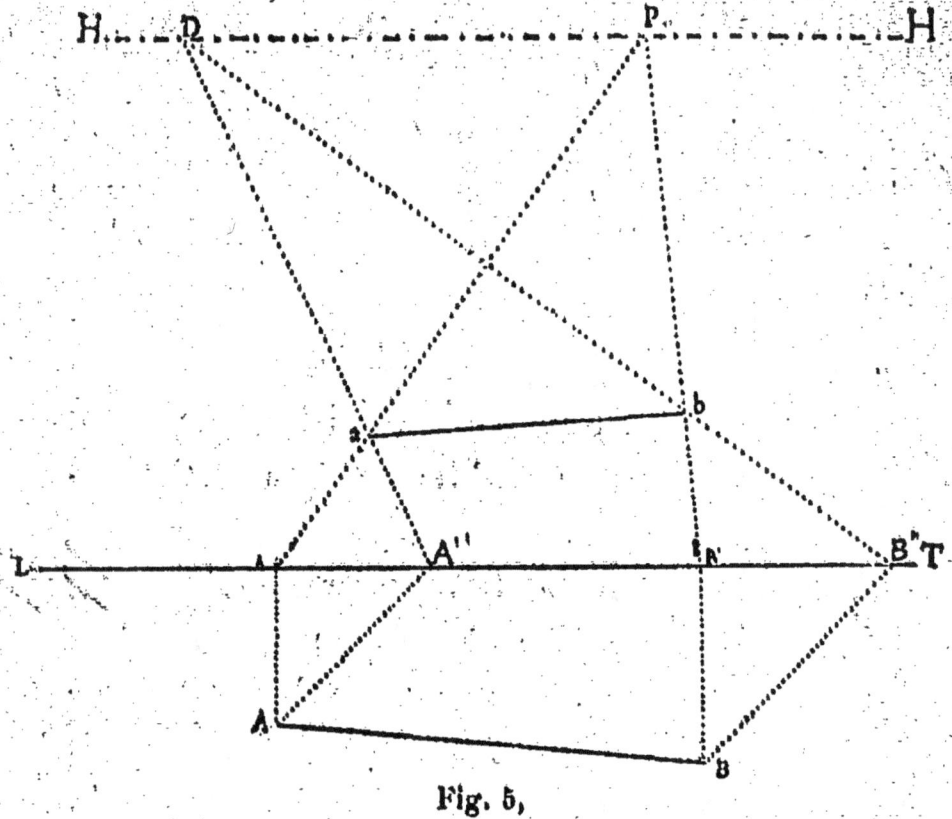

Fig. 5,

sion, puisque l'intelligence, la complète lucidité d'esprit de cette théorie est la base absolue de toute la perspective du paysagiste.

DIVISION DES LIGNES — ÉCHELLE DES LARGEURS

La division d'une ligne trouve son utilité dans bien des cas : citons seulement celui des carrelages (fig. 7), où la perspective obtenue par la méthode du point serait fort compliquée, puisqu'il faudrait, dans cet exemple, établir la perspective par le tracé des trente-six points limitant les carreaux.

Lorsqu'une ligne est vue de front, c'est-à-dire parallèlement au tableau, elle ne subit pas de déformation.

Les divisions qu'elle contient restent toujours les mêmes, les unes par rapport aux autres.

Mais si la ligne est oblique, les divisions semblent diminuer à mesure qu'elles s'éloignent. Pour la diviser également, on se sert d'une droite de front.

Soit la droite A B en perspective, à diviser en six parties égales. A l'extrémité A de la ligne on trace une horizontale vue de front A C. Du point P et par le point B on trace une perpendiculaire qui coupe l'horizontale en D ; on divise la droite A D en six parties égales, et,

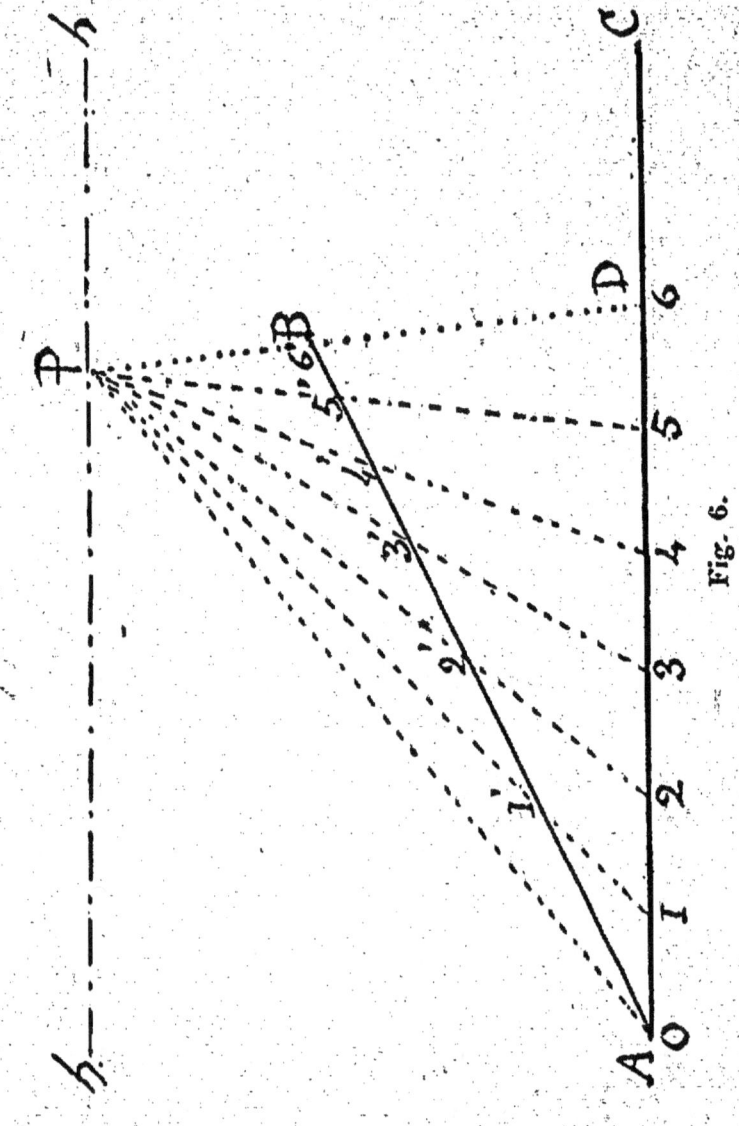

Fig. 6.

par les points 0, 1, 2, 3, 4, 5, on fait passer des perpendiculaires au tableau allant au point principal qui couperont la droite A B en 1', 2', 3', 4', 5', qui seront la division perspective de la droite A B. Les divisions 0'1', 1'2', 2'3', 4'5', 5'6' sont égales, et la dernière (5'6), qui est la plus éloignée, ne semble pourtant que le tiers de la première (0'1'). (Fig. 6.)

Ceci, avons-nous dit, a son application dans les carrelages ou figures analogues.

Soit un carrelage à mettre en perspective, composé de 25 carreaux.

Il suffira de constater que ce pavage est un composé de lignes perpendiculaires au tableau et d'horizontales.

On portera sur la ligne de front A B cinq divisions égales : 1, 2, 3, 4, 5, que l'on joindra au point principal P. On aura ainsi les perpendiculaires. Une seule ligne à 45° divisera ces perpendiculaires.

Du point B on fera la perspective d'une ligne à 45°, en joignant au point de distance, et l'on aura au point 1', 2', 3', 4', 5', la place des horizontales. Les horizontales une fois tracées, le carrelage en perspective est obtenu. (Fig. 7.)

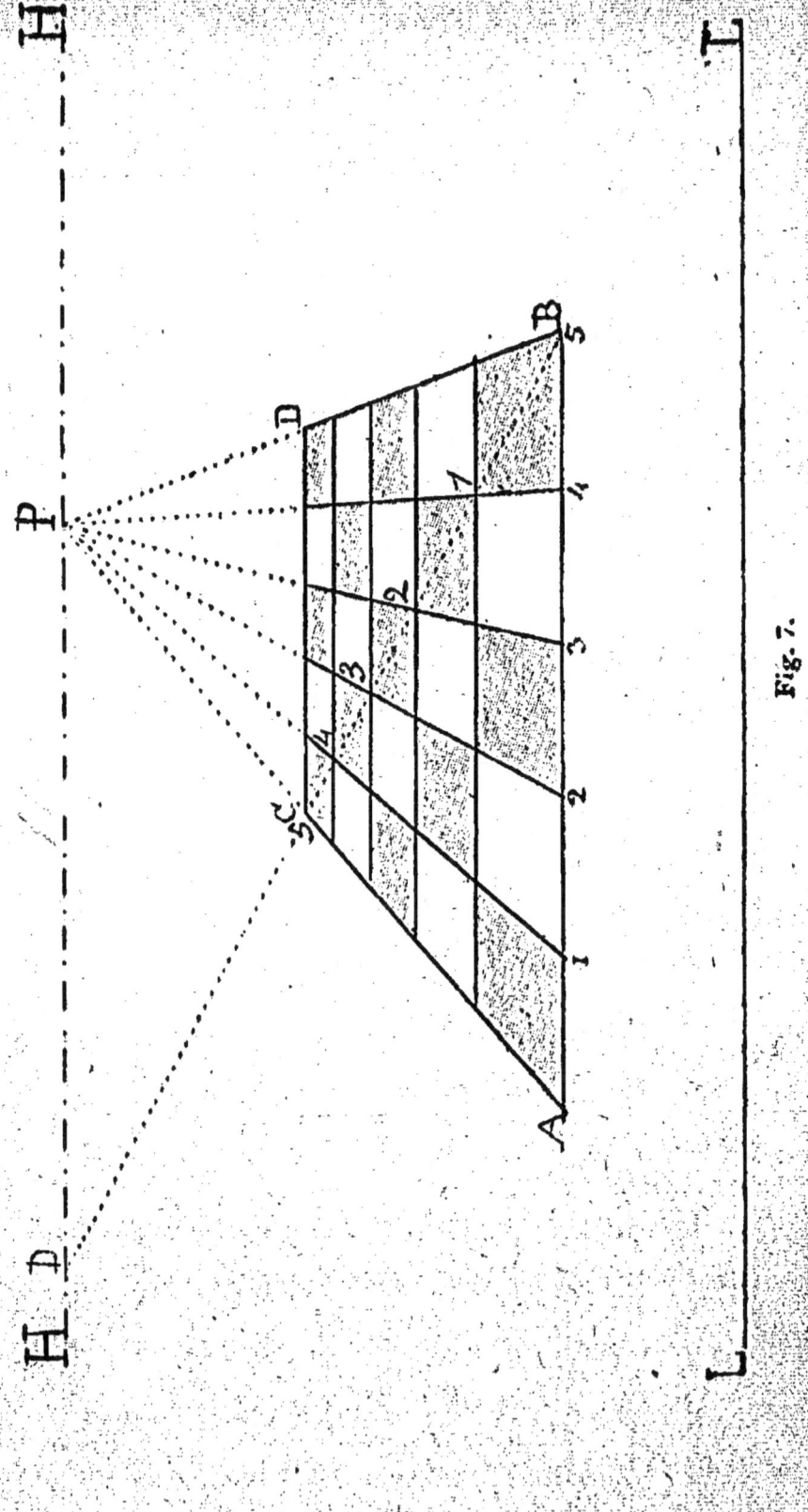

Fig. 7.

On remarquera que la ligne à 45°, partant de l'horizontale A B, reporte exactement la grandeur A B de A en C.

Quand on aura donc à reporter une grandeur sur une perpendiculaire, on se servira du même moyen; et l'on aura ainsi l'échelle des profondeurs.

ÉCHELLE DES HAUTEURS

Les verticales semblent diminuer à mesure qu'elles s'éloignent. Pour avoir la grandeur d'une verticale en perspective, on se sert de l'échelle des hauteurs.

Soit à trouver la grandeur perspective de personnages de même taille situés aux points A B C; ces personnages ont une grandeur réelle D E. On porte, à droite ou à gauche, sur le tableau, une verticale partant de la ligne de base de la grandeur D E. Par ces points on mène des perpendiculaires fuyant au point principal. Toutes les verticales contenues entre ces lignes sont de même grandeur.

Du point A on mène une horizontale qui rencontre D P en A'. Par ce point on élève une

verticale qui rencontre E P en un point A".
Ramenant ce point par une horizontale au dessus de A en a, on a de Aa la hauteur du personnage. On opère de même pour les points B et C.

On remarquera que le personnage du fond, situé en C, quoique d'une grandeur réelle égale à celui du premier plan, semble près de six fois plus petit. (Fig. 8.)

APPLICATION DE L'EMPLOI DES ÉCHELLES
PERSPECTIVE DE L'ESCALIER

Soit un escalier de quatre marches à mettre en perspective.

On suppose que la hauteur, la largeur et la profondeur de la première marche sont connues. En effet, s'il n'est pas possible de mesurer matériellement ces dimensions, on les aura figurées sur le papier par la méthode de la comparaison, c'est-à-dire par le rapport qui existe entre elles, mesuré à l'aide du crayon tenu à bout de bras, tendu devant la ligne des yeux.

On porte sur L T la largeur des marches A B. Du point A on porte sur la ligne de terre quatre

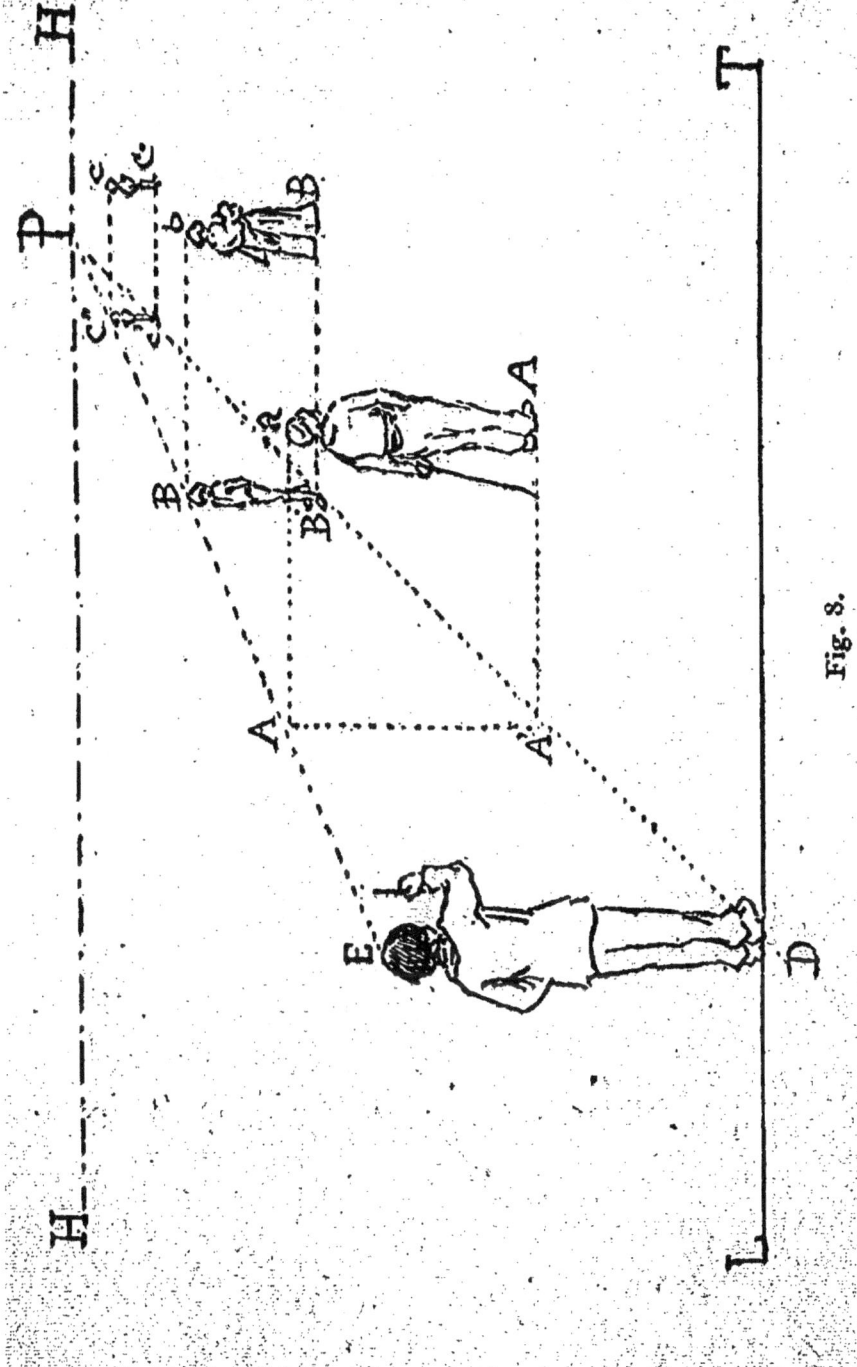

Fig. 8.

fois la profondeur d'une marche. Du point A on élève une échelle des hauteurs sur laquelle on porte quatre fois la hauteur d'une marche.

On joint A P, B P, ce qui donne les côtés latéraux de l'escalier. On joint les points 1, 2, 3, 4 placés sur L T à D et l'on a, à la rencontre de ces lignes avec A P 1', 2', 3', 4', les profondeurs des marches. On joint les points 1, 2, 3, 4 de l'échelle des hauteurs au point P; la hauteur de la première marche se trouve sur l'échelle des hauteurs au point 1. Du point 1' on élève une verticale qui rencontre 2 P au point 1" qui est la hauteur de la deuxième marche. Du point 2' on élève une verticale qui rencontre 3 P au point 2" qui est la hauteur de la troisième marche. Du point 3' on élève une verticale qui rencontre L P au point 3" qui est la hauteur de la quatrième marche. Le point le plus éloigné de la quatrième marche sera obtenu de la même façon, ainsi que le côté droit de l'escalier. Il suffira alors de joindre tous ces points entre eux pour avoir la construction rectiligne de l'escalier.

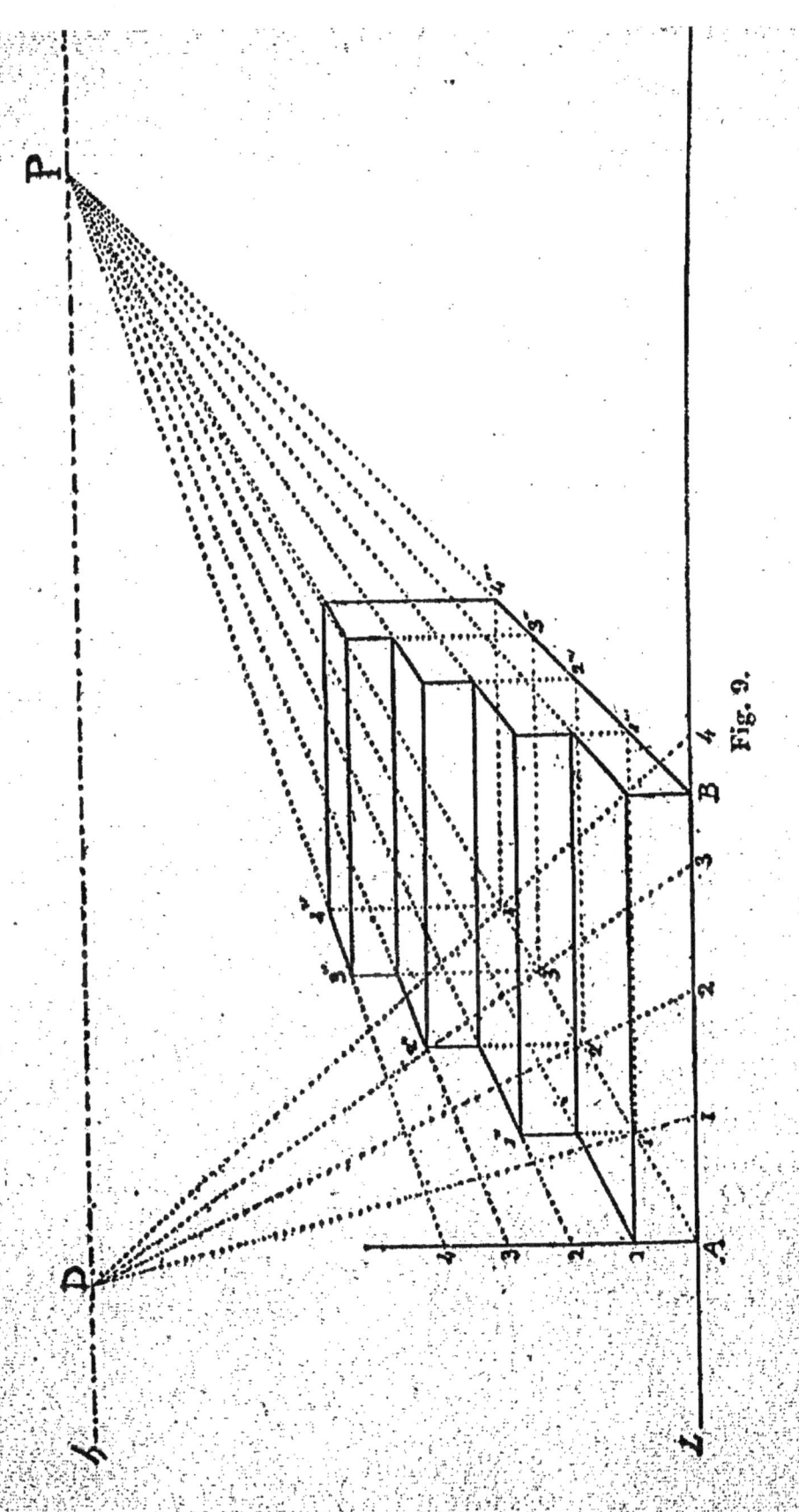

Fig. 9.

DE LA PERSPECTIVE DU CERCLE

Pour établir la perspective du cercle horizontal, le moyen le plus rapide est d'inscrire le cercle dans un carré E G F H (fig. 10), et de

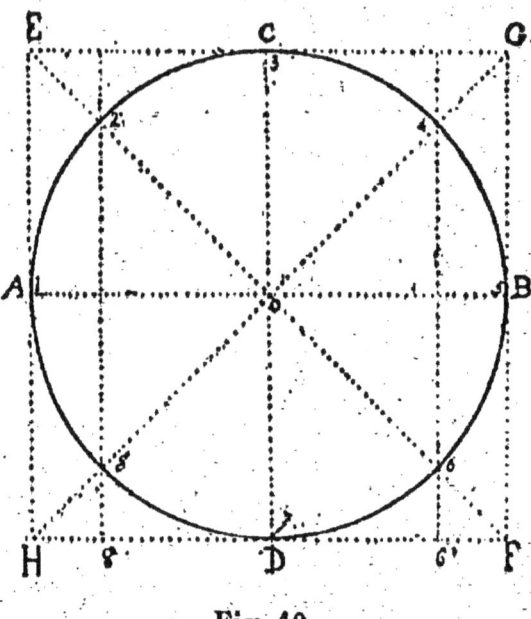

Fig. 10.

déterminer un certain nombre de points sur le cercle au moyen des diagonales E F G H, d'une verticale C D et d'une horizontale A B. On a ainsi les points 1, 2, 3, 4, 5, 6, 7, 8. Par les points 2, 8, 6, 4, on fait passer des verticales.

Après avoir établi la ligne de terre L T, la ligne d'horizon D P D, le point principal P et

les points de distance D D, on porte sur L T la largeur H F. Sur cette largeur, on porte les points 8' 6' et D (fig. 11); on joint ces points au point principal, et l'on a ainsi les perspectives des droites H E, 8-2, 6-4, D C, F G. Par les points H F on fait passer des lignes à 45°, fuyant perspectivement aux points de distance qui représenteront les diagonales du carré; l'en-

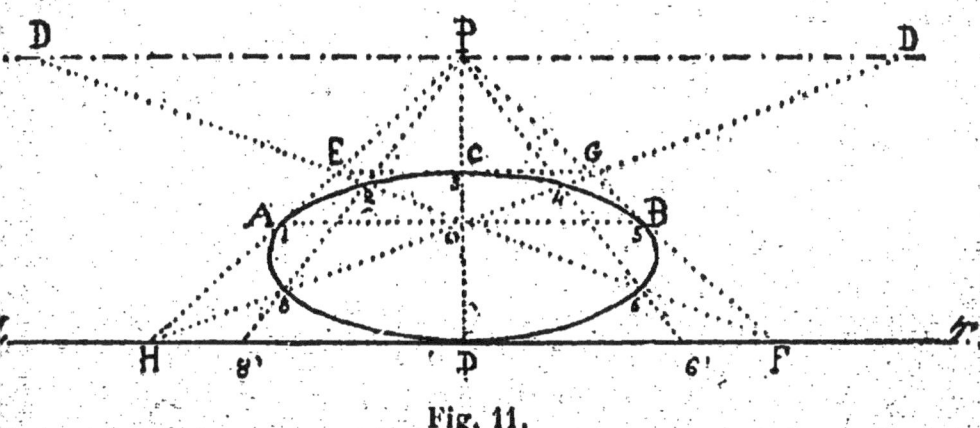

Fig. 11.

droit où ces lignes à 45° coupent H P F P donne la profondeur du carré enveloppant aux points E G. On joint ces deux points et l'on obtient déjà six points du cercle, les points 2, 3, 4, 6, 7, 8. Pour avoir les deux points restant, on fait passer une horizontale par le centre du carré; les endroits où elle touche les côtés latéraux du carré sont les deux points 1 et 5.

Il suffit de joindre tous ces points entre eux pour obtenir la perspective du cercle.

Cette opération, qui peut sembler longue à la lecture, se fait, avec un peu de pratique, très rapidement.

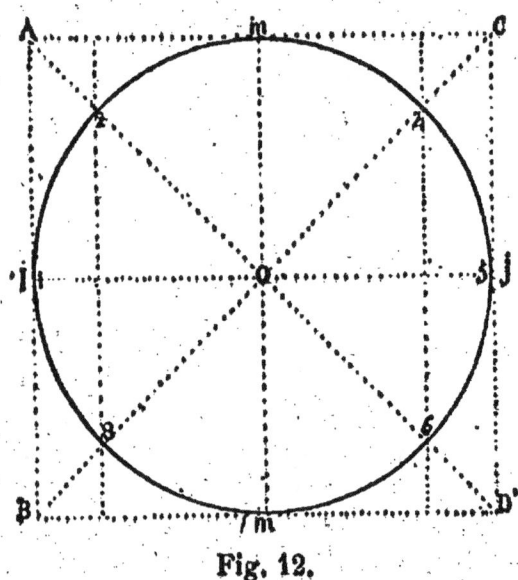

Fig. 12.

Pour la perspective du cercle vertical, on inscrit de même le cercle dans un carré, et l'on y détermine huit points de la même façon (fig. 12), puis on élève, sur la ligne de terre, à l'endroit voulu, une verticale qui sera le côté du carré, et sur laquelle on portera les points A E I C B (fig. 13). On joint ces points au point principal sur L T ; on porte, à partir de B, la largeur du carré en L,

puis on mène une ligne à 45° de ce point, laquelle fuira au point de distance D, et l'on aura en D' la profondeur du carré.

A ce point on élève une verticale qui déter-

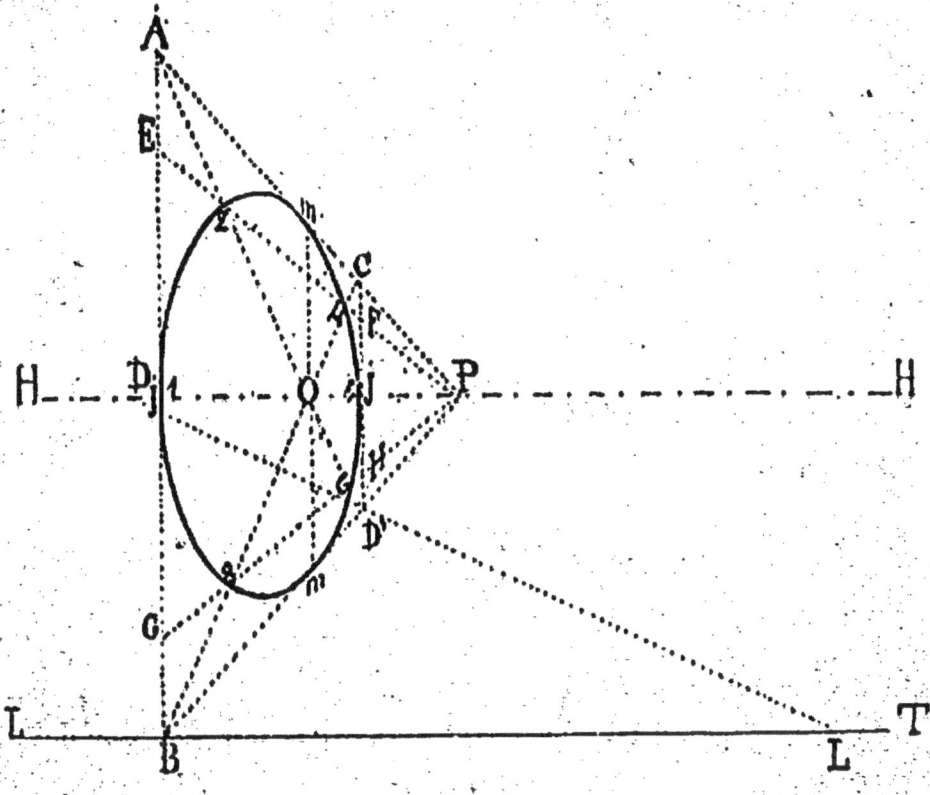

Fig. 13.

mine, à son intersection avec A P, le point C du carré. On joint le point A au point D, le point C au point B, et l'on a ainsi les diagonales du carré.

On a alors six points du cercle. Pour obtenir

les deux derniers, on fait passer par le centre O du carré une verticale qui donne, à son intersection avec A C et B D, les deux derniers points M*m* du cercle.

Joignant tous ces points entre eux, on aura la perspective du cercle vertical.

V

APPLICATIONS PITTORESQUES

CONSTRUCTIONS PRATIQUES

Nous l'avons dit au début de ce petit traité, notre intention n'a nullement été de faire un ouvrage technique, mais de vous indiquer simplement la marche à suivre dans les applications pittoresques du paysage en s'appuyant sur les données élémentaires de la perspective. En quelques exemples, vous reconnaîtrez que la plupart des cas rentrent dans les principes et constructions linéaires que nous venons de voir, et lorsque vous serez d'après nature, ces tracés ne seront même pas nécessaires, il suffira qu'ils apparaissent nettement à votre esprit pour que la perspective des objets fuyants s'établisse d'elle-même sur votre toile ou votre dessin.

Prenons pour premier exemple un objet très simple, un baquet placé à terre, à distance normale, soit éloigné de nous de une fois et demie sa hauteur, et voyons-en très en détail la perspective géométrique. Ces premières observations nous permettront de simplifier les exemples suivants.

Notre baquet étant vu en dessus, c'est-à-dire placé au dessous de l'horizon, on en apercevra l'intérieur. Il est limité à sa partie supérieure par un cercle; à sa partie inférieure, il est également limité par un cercle, mais dont la moitié seule est visible; deux droites obliques rejoignent ces deux cercles.

La perspective de notre baquet consiste donc à chercher la perspective de ces deux cercles, puis à les joindre par deux lignes tangentes à chacun d'eux.

Première opération. — On inscrira, comme il a été dit, chacun des cercles dans un carré : soit A B A' B' pour le plus grand, C' D' C" D" pour le plus petit, et l'on déterminera huit points par la méthode qui vient d'être expliquée; on portera sur la ligne de terre les points A B C D 1, 3, 0, 5, 7, qu'on fera fuir au point principal. Puis,

par le point B, on tracera la diagonale du carré qui, étant une droite à 45°, fuira au point de distance.

La rencontre de cette diagonale avec A P donnera le point A', profondeur du grand carré. De ce point, on tracera une horizontale qui donnera à sa rencontre avec B P le point B', quatrième point du grand carré. En traçant la diagonale A B' on aura, à l'intersection des deux diagonales, le point O, centre des deux cercles.

Toutes ces diagonales tracées, on a ainsi par l'intersection de la diagonale A B' avec C P le point C" du petit carré; par l'intersection des diagonales A B' avec C P, le point D'; par celle de B A' avec D P, le point D", enfin l'intersection de cette même diagonale B A' avec C P donne le point C' du petit carré.

Par le point O, centre des deux cercles, on trace une horizontale. On a déjà les 8 points du petit cercle : le point 1 à l'intersection de la diagonale A B' avec 1, 3, P ; le point 2 à l'intersection de l'horizontale passant par O avec C P; le point 3 à l'intersection de la diagonale B A' avec 1, 3, P ; le point 4 à l'intersection de O P avec C' D'; le point 5 à l'intersection de A B'

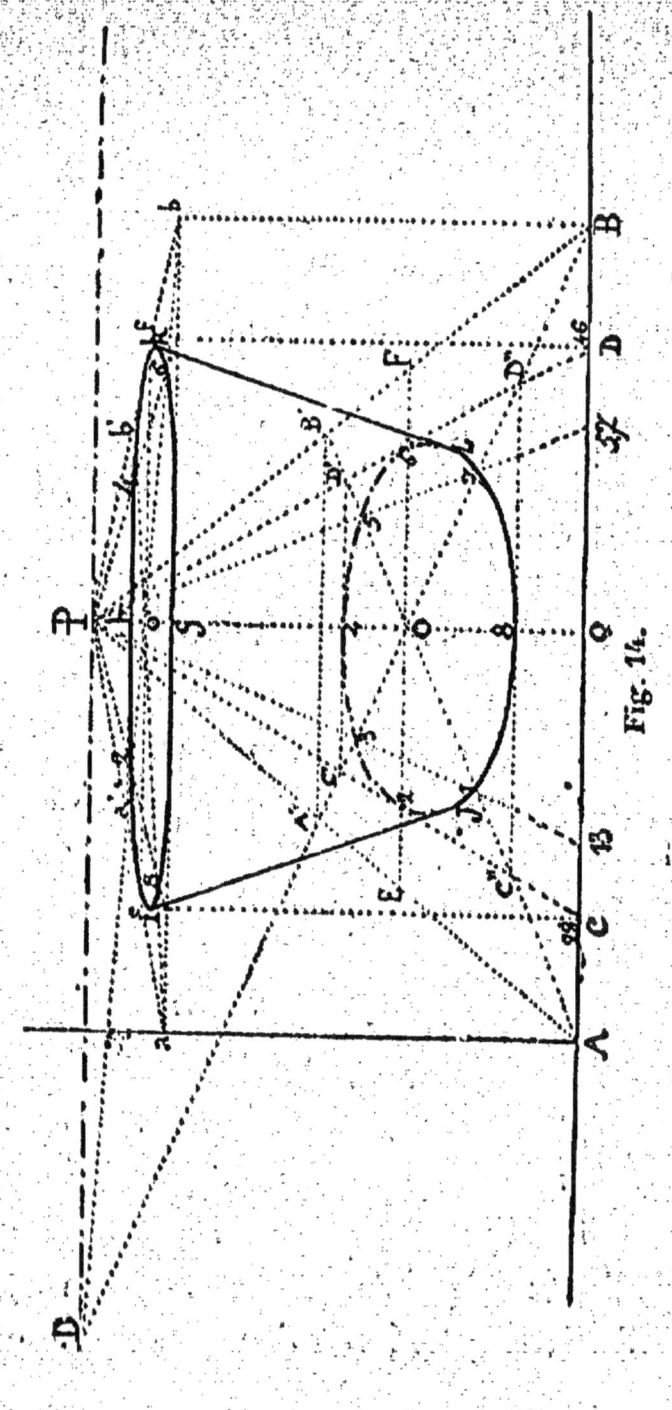

Fig. 14.

avec 5, 7, P ; le point 6 à l'intersection de l'horizontale E F passant par le centre O avec D P ; le point 7 à l'intersection de la diagonale B A avec 5, 7, P ; enfin le point 8 par l'intersection de O P avec C" D". Joignant ces 8 points par une courbe on aura le dessin du cercle.

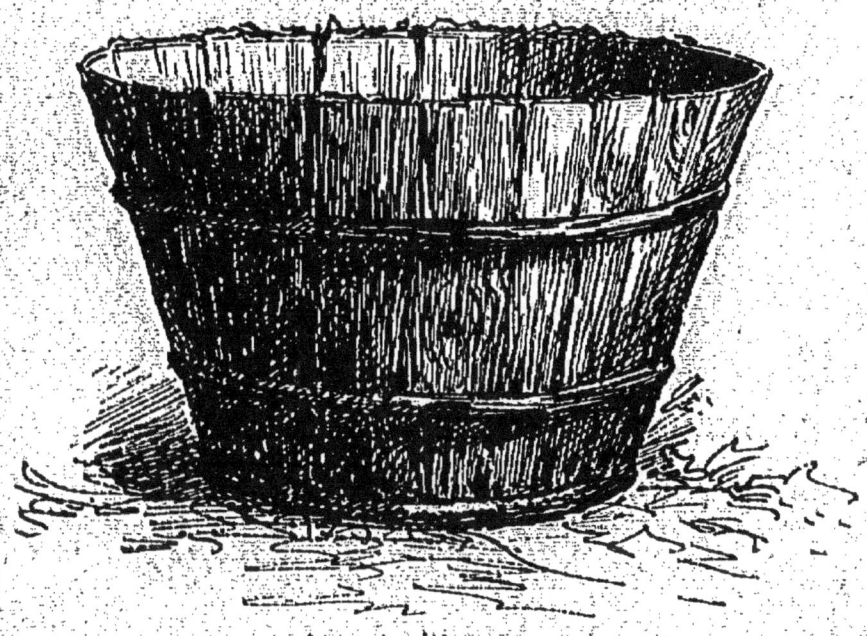

Aspect pittoresque.

Deuxième opération. — Le grand cercle n'étant pas situé sur le sol, mais à une hauteur égale à la hauteur du baquet, on aura recours à l'emploi de l'échelle des hauteurs.

Du point A sur la ligne de terre on élèvera une échelle des hauteurs sur laquelle on portera

la hauteur du baquet en a. De ce point, on mènera une horizontale de la longueur AB de a en b ; on fera fuir ces deux points au point principal pour avoir les côtés latéraux du grand carré.

On joindra le point b au point de distance pour avoir la diagonale ba' du carré, et en même temps à l'intersection de cette diagonale avec aP le point a', profondeur du grand carré. De ce point on mène une horizontale allant rencontrer bP au point b', quatrième point du carré ; on trace la deuxième diagonale ah', et, à l'intersection en O de ces diagonales, une horizontale allant rencontrer les côtés latéraux du carré au point e et au point f. Par le point O on mène une droite fuyant au point principal et rencontrant le carré aux points G h. On relève par une verticale les points 2, 8 et 4, 6 de la ligne de terre jusqu'à la droite ab et on les fait fuir au point principal P : leurs intersections avec les diagonales donnent les points 2, 4, 6 et 8 du cercle. On a donc ainsi les 8 points du grand cercle. Il suffira donc de joindre les deux points extrêmes des deux cercles par deux tangentes allant de i à J et de k à l pour avoir le tracé géométrique du baquet.

UN VIEUX PUITS

Si ce vieux puits semble plus compliqué de dessin que le baquet étudié dans l'application précédente, la mise en perspective en est cependant bien plus aisée : elle le sera d'autant plus qu'on aura mieux compris et rendu sur le papier la perspective des cercles parallèles.

La méthode à suivre est en effet la même, puisqu'il s'agit : 1° de mettre deux cercles en perspective ; 2° de les joindre l'un à l'autre par deux droites. Mais en plus nous avons ici à déterminer la perspective des montants.

Voici l'opération :

Porter sur la ligne de terre L T les points C D' g h O 2-8 et 4-6 et mener tous ces points au point principal. Mener une ligne à 45° partant de D' et allant au point de distance, qui sera l'une des diagonales du carré et qui, en coupant la droite C P, donnera le point A, troisième point du grand carré.

De ce point on tracera une horizontale qui, par son intersection avec D' P, donnera le quatrième point du grand carré en B. Joignant C à B, on

aura la deuxième diagonale des carrés qui, par son intersection avec $g\,P$, donnera le point G, et, par son intersection avec $n\,P$, le point F. La diagonale D'A donne, par son intersection

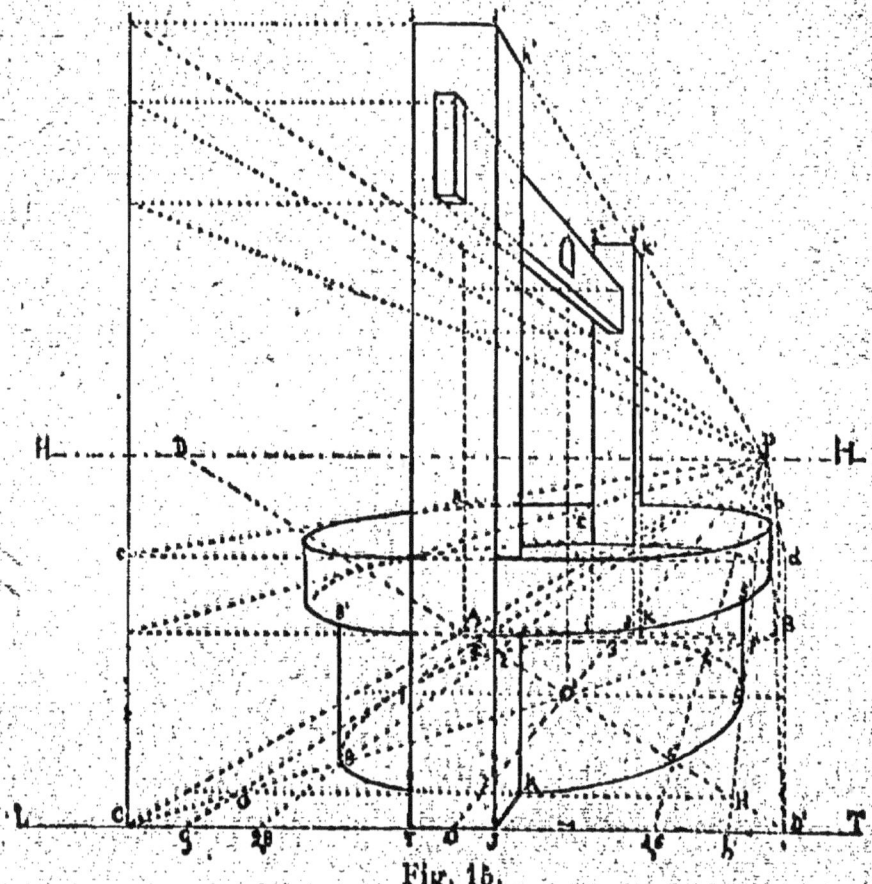

Fig. 15.

avec $g\,P$, le point E du petit carré, et par son intersection avec $h\,P$, le point H du même carré. On a donc ainsi les quatre points de chaque carré.

Par le point O on fait passer une horizontale

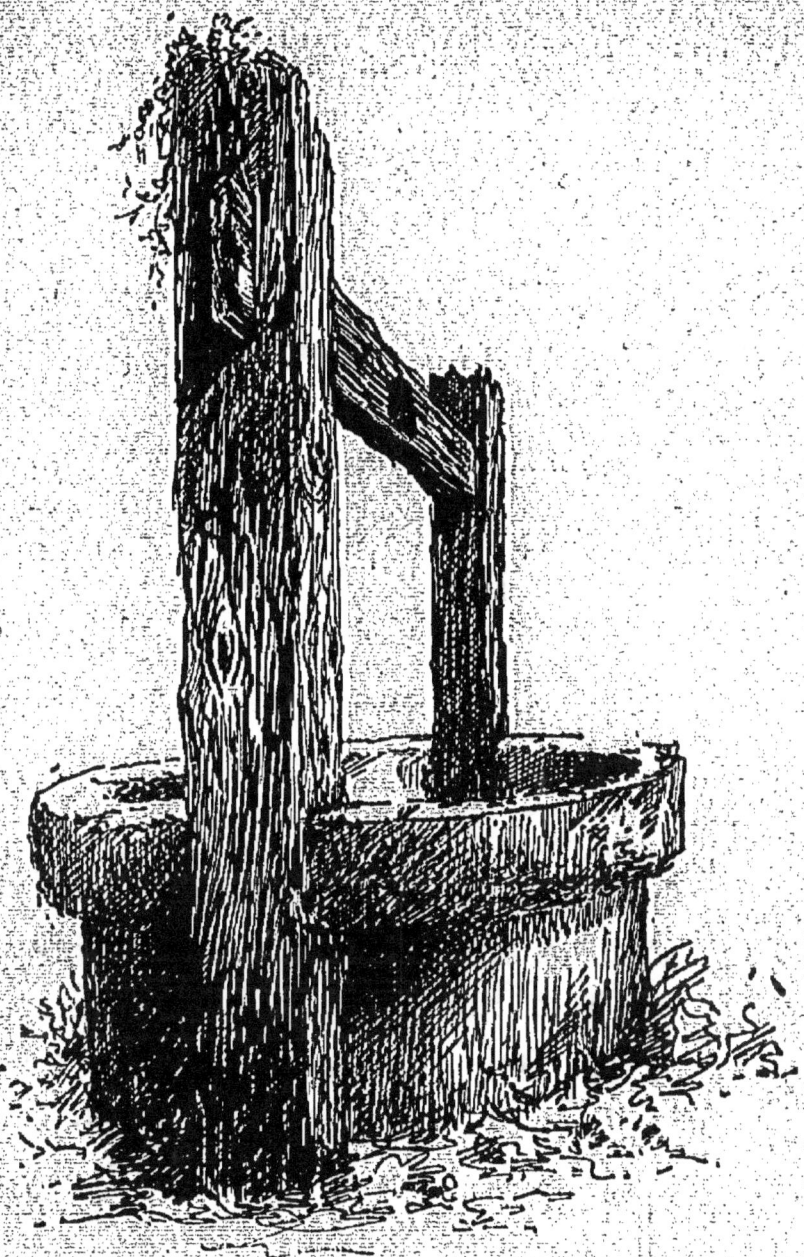

Aspect pittoresque.

qui, rencontrant la droite g P, donne le point 1 du petit cercle, et, par son intersection avec h P, le point 5. Le point 2 se trouve situé à l'intersection de D' A avec 2-8 P. Le point 3 à l'intersection de O P avec E F. Le point 4 à l'intersection de C B avec 4-6 P. Le point 6 à l'intersection de D' A avec 4-6 P. Le point 7 à l'intersection de O P avec G H. Enfin le point 8 à l'intersection de C B avec 2-8 P. En joignant tous ces points entre eux par une courbe on a le tracé perspectif du cercle qui repose sur le sol.

La perspective du grand cercle ainsi que celle des montants sera obtenue par le même principe et par l'échelle des hauteurs.

LES PONTS ET LES REFLETS DANS L'EAU

Voici un premier exemple de pont qui en paysage est vu de trois quarts et en perspective est vu de front, c'est-à-dire que les horizontales qui en limitent le haut et le bas sont parallèles à la ligne d'horizon. Il présente des cercles sans déformation, mais dont on apercevra la partie intérieure d'autant plus que les arches s'éloigneront du point principal.

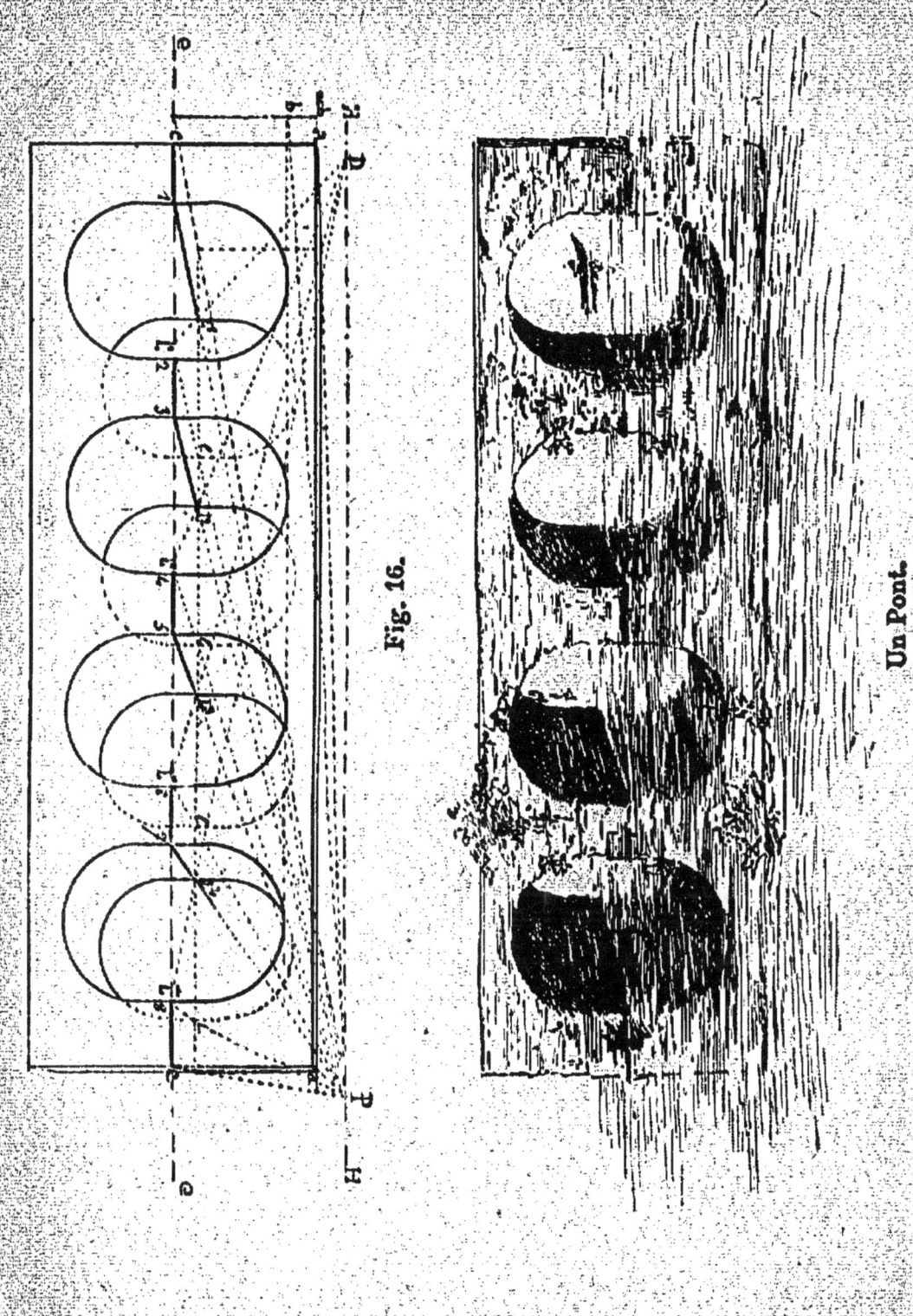

Fig. 16.

Un Pont.

Le point principal étant situé à droite du pont, les arches de gauche laisseront donc voir les profondeurs des piles bien davantage que les arches de droite.

Le niveau de l'eau ee représente ici la ligne de terre, puisque le pont apparaît aux yeux à partir de ce niveau. On déterminera sur cette ligne la largeur CC qu'on veut donner à ce pont. On construira ensuite à gauche du pont une échelle des hauteurs sur laquelle on portera la hauteur totale du pont en a, et la hauteur des arches en b.

On portera sur CC les largeurs des arches et leurs écartements aux points C 1, 2, 3, 4, 5, 6, 7, 8 C, qui représentent aussi les points de la face intérieure des piles du pont. Ces piles, étant perpendiculaires à la ligne d'horizon, fuient au point principal; on mènera donc les points C, 1, 2, 3, 4, 5, 6, 7, 8, C au point principal.

Par le point a on trace la hauteur du pont aa, et par le point b une horizontale qui donnera la hauteur des arches.

On a ainsi les points où les arches s'arrêtent sur l'eau et leur hauteur. On les trace à main levée, et l'on a la face antérieure du pont.

Pour avoir la face postérieure, il suffira de déterminer la profondeur des arches et leur hauteur perspective afin de pouvoir les dessiner à leur plan.

Nous avons vu précédemment comment on divise une ligne fuyante, au moyen d'une droite de front et d'une ligne à 45° fuyant au point de distance : le procédé est le même. A partir du point 1 de la première arche, portons sur CC la profondeur des arches en L, joignons ce point L au point de distance : l'endroit où L D rencontrera 1 P déterminera la profondeur perspective de l'arche L'.

On peut répéter cette opération pour chaque arche ; mais le plus court est alors de faire passer une horizontale par L' qui, coupant 3 P, 5 P, 7 P, etc..., donnera les profondeurs de toutes les arches. Notre figure montre les profondeurs obtenues des deux façons : on voit en effet que les lignes se coupent bien à la même place, et déterminent des deux façons le même point. On n'a donc plus qu'à dessiner les arches en faisant bien attention aux parties visibles et aux parties cachées.

Les arches dessinées, on les joindra entre elles par des droites.

Les reflets dans l'eau sont semblables aux objets eux-mêmes. On n'aura donc pour les obtenir qu'à reporter exactement au dessous de C C la figure du pont. L'opération faite, on remarquera qu'on aperçoit beaucoup plus les voûtes dans les reflets que dans le pont. Cela tient à ce que la ligne d'horizon étant située assez près du pont, et les fuyantes allant au point principal étant par là peu inclinées, la face antérieure des voûtes du pont cache la face postérieure, tandis que dans les reflets elle les cache bien moins, puisque la ligne d'horizon étant située plus loin, les fuyantes sont beaucoup plus inclinées.

Si maintenant nous considérons un pont placé dans un paysage et accompagné de maisons, d'arbres, de premiers plans, etc., et disposé ainsi que l'indique la figure 17, nous aurons à observer que la ligne d'horizon étant située sensiblement plus haut que le tiers du tableau et le point principal sur la gauche, les fuyantes seront assez inclinées, de telle sorte qu'on apercevra peu l'intérieur des voûtes du pont. Y a-t-il là pour le paysagiste une règle à suivre? Eh non, cela dépend absolument de l'aspect pittoresque de l'ensemble du paysage, aussi parfois de la facilité plus ou moins grande

qu'on aura de choisir l'endroit où l'on devra se placer pour peindre ou dessiner. Mais on se rendra vite compte, en travaillant d'après nature, que le déplacement n'est pas grand qui change complètement l'aspect d'un paysage animé comme celui-ci. Deux pas à droite, deux pas à gauche d'un point primitivement adopté donnent trois dessins très différents. Le tracé perspectif est toujours le même.

On conduira toutes les perpendiculaires à LT fuyant au point principal, c'est-à-dire les lignes de la rive, des toits, des fenêtres et des portes, des plans de terrains fuyant au point de vue; puis on tracera les verticales, le tout comme il a été indiqué précédemment; l'opération étant toujours la même.

En ce qui concerne les reflets, nous venons de dire qu'ils sont toujours la représentation exacte des objets eux-mêmes. Toutefois il faut tenir compte que si un objet est placé à une certaine distance de la rive, il ne peut être vu dans sa reflection que partiellement. Il disparaîtrait même complètement si sa hauteur était inférieure à celle du terrain perspectif.

Ils s'obtiendront ici, comme dans l'exemple

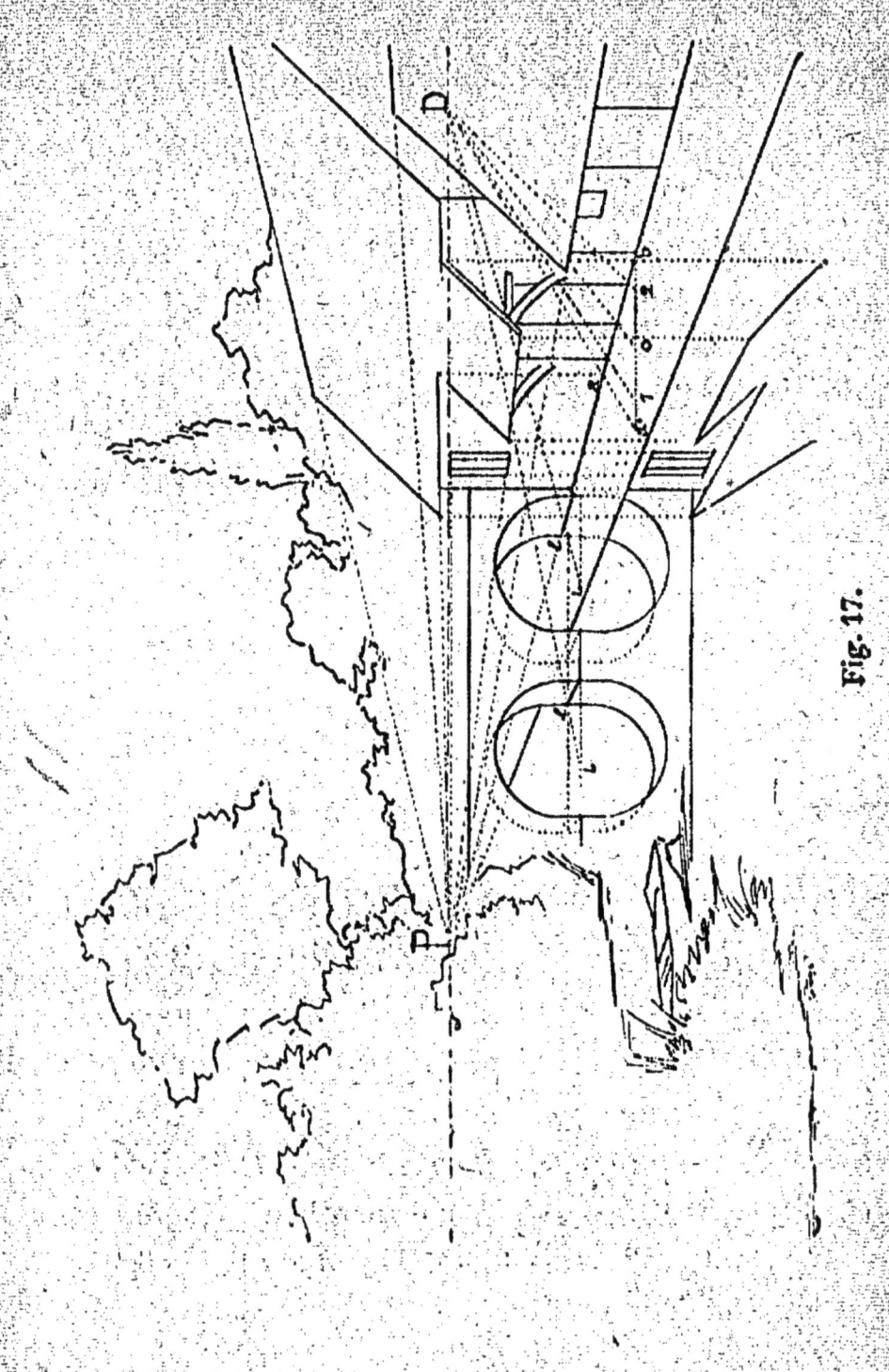

Fig. 17.

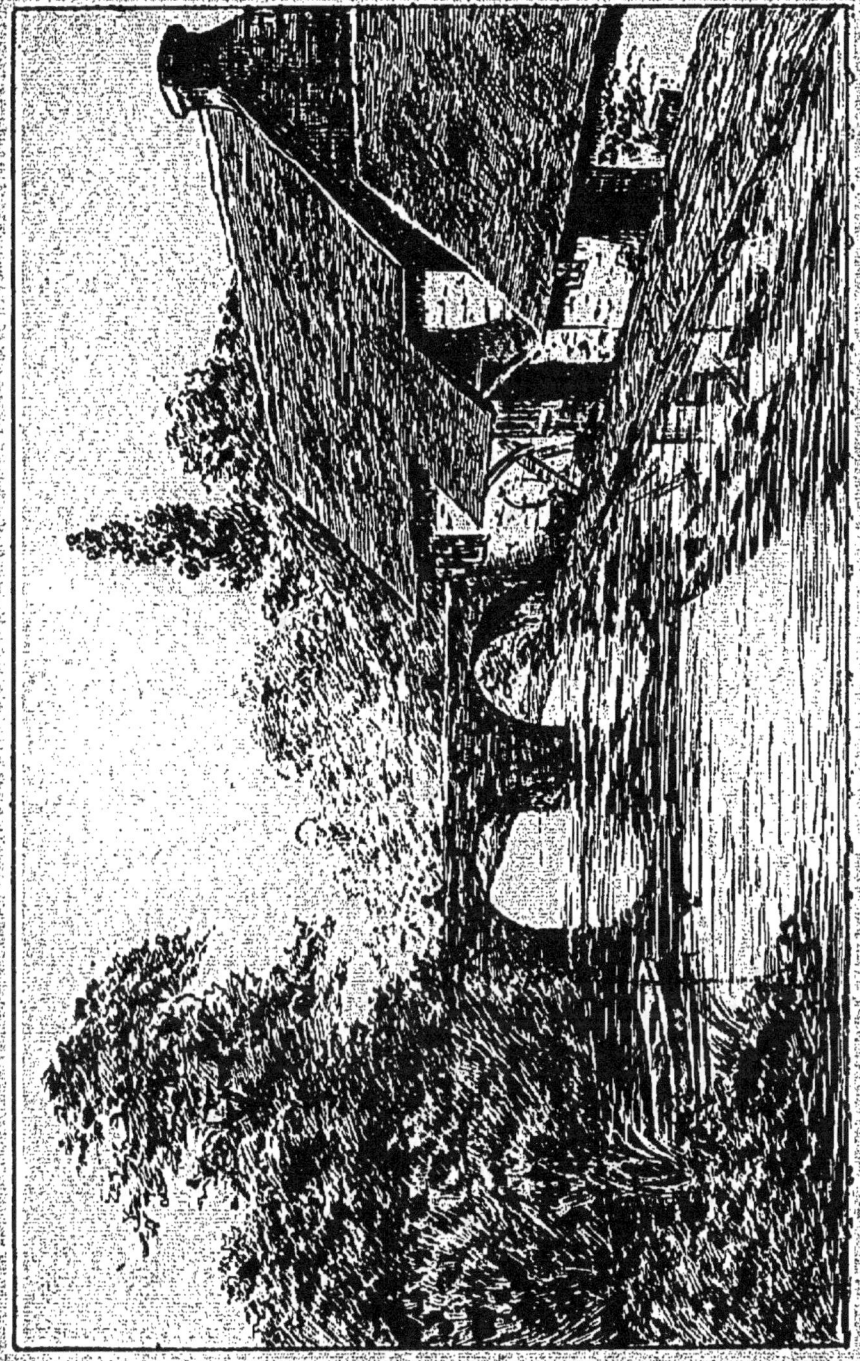

précédent, en abaissant, des points extrêmes de chaque objet, des verticales que l'on prolonge au dessous de la surface des eaux à une distance égale à celle qui sépare les points de l'objet de ce même niveau de l'eau.

L'égalité des reflets aux objets étant une loi de physique on comprendra sans peine que, lorsque les objets reflétés sont à une certaine distance de la rive, il faut déduire du reflet une hauteur égale à celle du terrain compris entre le niveau des eaux et la base de l'objet.

Toutes ces observations concernent uniquement les reflets dans les eaux tranquilles, mais le cas en est assez rare en paysage où le flot, le vent, les agitations diverses de l'eau, sans déformer l'aspect des objets reflétés, les modifient cependant en ce sens qu'ils paraissent se répéter dans un allongement qui semble parfois se répéter à l'infini. La construction perspective est cependant toujours la même et l'on doit s'attacher principalement à construire les verticales, qui ne subissent aucune déformation. Quant aux horizontales, elles se multiplient autant de fois que l'eau porte de rides dont chacune donne un reflet nouveau.

C'est au sens artistique qu'il faut recourir bien plus qu'aux tracés perspectifs, en atténuant les reflets d'autant qu'ils s'éloignent des objets et semblent atteindre la profondeur des eaux.

Enfin, par suite du renversement et de la déformation perspective, les parties supérieures d'un objet, comme les toits d'une maison, se voient à peine dans les reflets à moins qu'elles ne soient vues de face, hypothèse qu'il faut toujours écarter dans un paysage pittoresque, sauf dans des motifs absolument *voulus*, encore, en ce cas, a-t-on soin d'atténuer la sécheresse qu'aurait un contour de reflet symétrique par des glacis qui le coupent ou l'enveloppent.

UN VILLAGE AU BORD DE L'EAU

Voici un ensemble de paysage où les constructions multipliées ne sont cependant qu'une application des plus simples de ce qui a été vu précédemment. En effet, il suffit de construire sur le côté gauche du dessin une échelle des hauteurs sur laquelle on portera toutes les différentes hauteurs des maisons 1, 2, 3, etc... De chacun des points ainsi obtenus on conduira

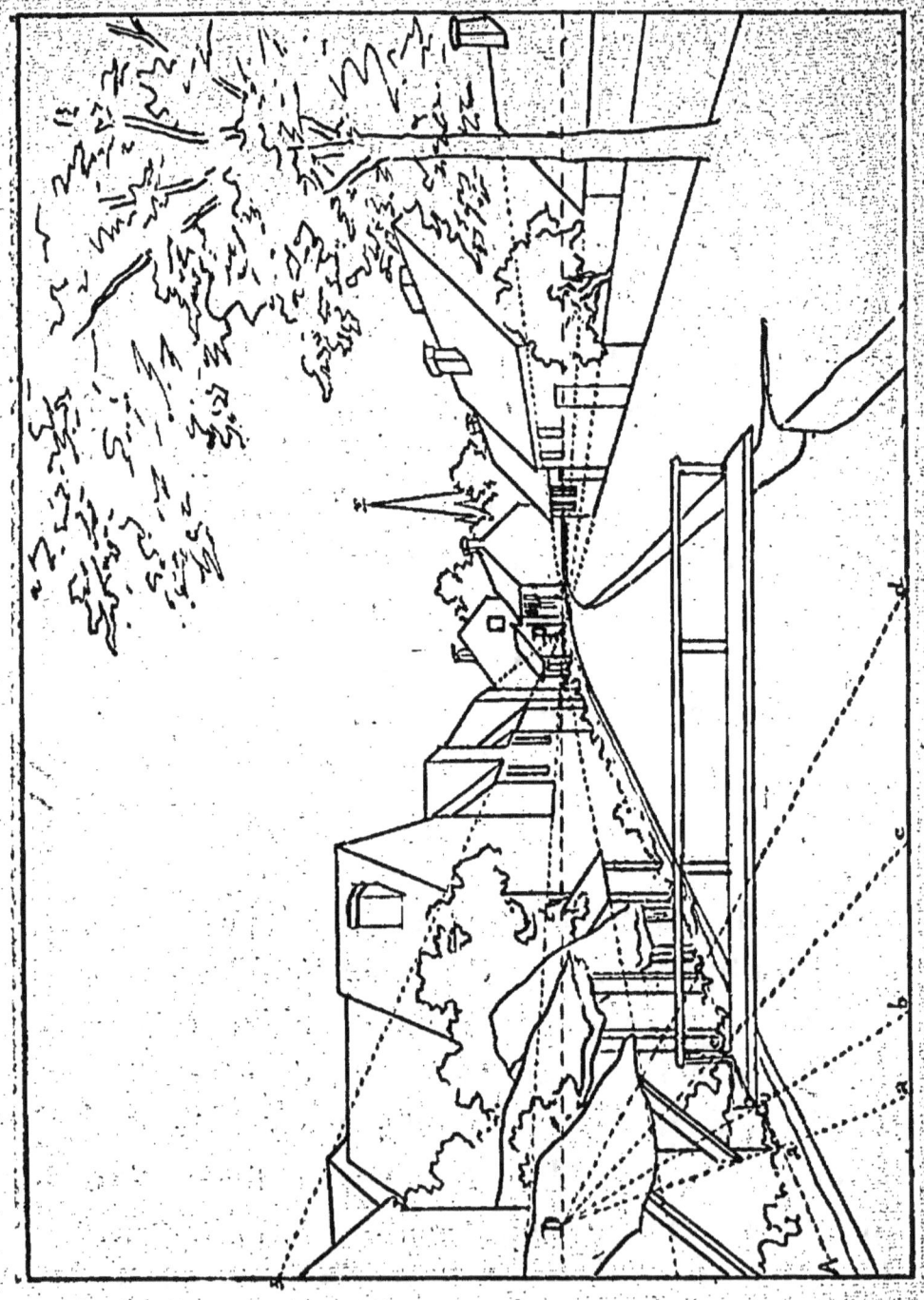

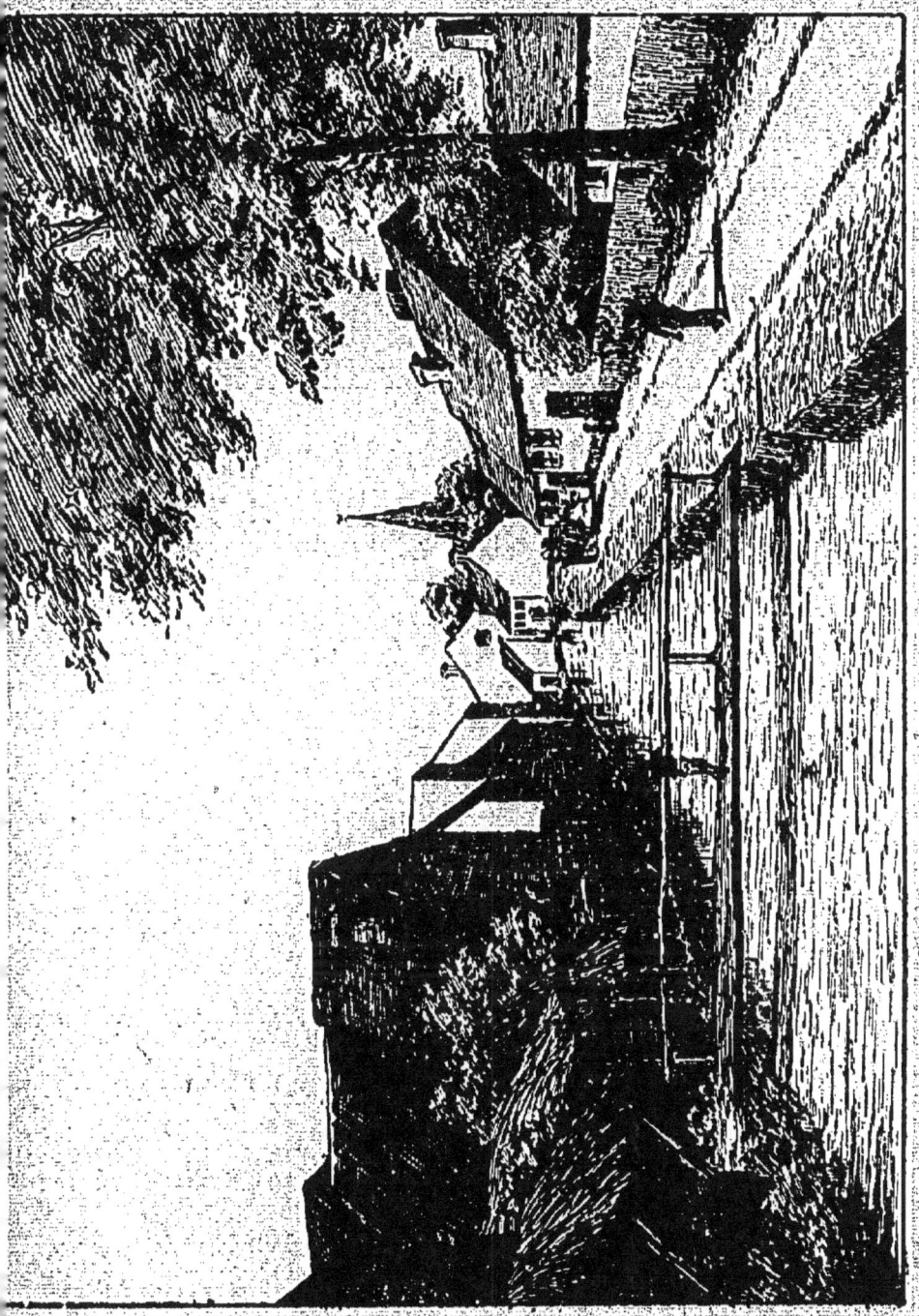

des lignes perpendiculaires au tableau, fuyant toutes, par conséquent, au point principal, qui donneront les lignes perspectives des toits.

Pour déterminer la place perspective des maisons, on construira sur la ligne de base du tableau une échelle des profondeurs sur laquelle on portera les différentes largeurs des maisons ainsi que leurs écartements a, b, c, etc... On mènera de chacun de ces points des lignes à 45° fuyant au point de distance et qui couperont la ligne A P à des distances perspectives égales aux distances portées sur la ligne de front, 1, 2. On aura ainsi la place des maisons et leurs hauteurs. On opèrera de la même façon pour les maisons de droite et l'on aura ainsi la mise en place parfaitement correcte de tout le paysage.

AU BORD DE L'EAU

Enfin, voici une autre vue d'ensemble où la ligne d'horizon est située un peu au dessus du tiers de la hauteur totale du tableau, à partir de la base, et le point principal sensiblement à droite. Un paysage ainsi mis en toile donnera une perspective fuyante très prononcée, surtout

en ce qui concerne les constructions. C'est cependant un motif des plus fréquents à mettre en place, et l'on s'appuie sur un simple tracé des rives, de la base et des toitures des maisons. En effet, point n'est besoin de recourir au tracé géométrique pour les autres directrices, la seule observation suffira, et c'est ce qui arrive presque toujours en paysage, même dans les motifs qui, au premier abord, semblent les plus compliqués.

Donc on conduira les lignes des rives au point principal P. A partir de la ligne de base des maisons, en A, on construira une échelle des hauteurs A b, sur laquelle on portera les différentes hauteurs des maisons. Conduisant de chacun de ces points des lignes fuyant au point principal, on aura les grandeurs perspectives de chacune des maisons.

Les bateaux, suivant le fil de l'eau, se trouveront parallèles aux lignes des rives, fuiront comme elles au point principal.

On le voit, la perspective du paysagiste se résume dans la connaissance de la direction d'un point quelconque, pris dans le tableau, vers un point de l'horizon adopté pour centre d'intérêt, qu'on avait bien nommé le *point de vue*

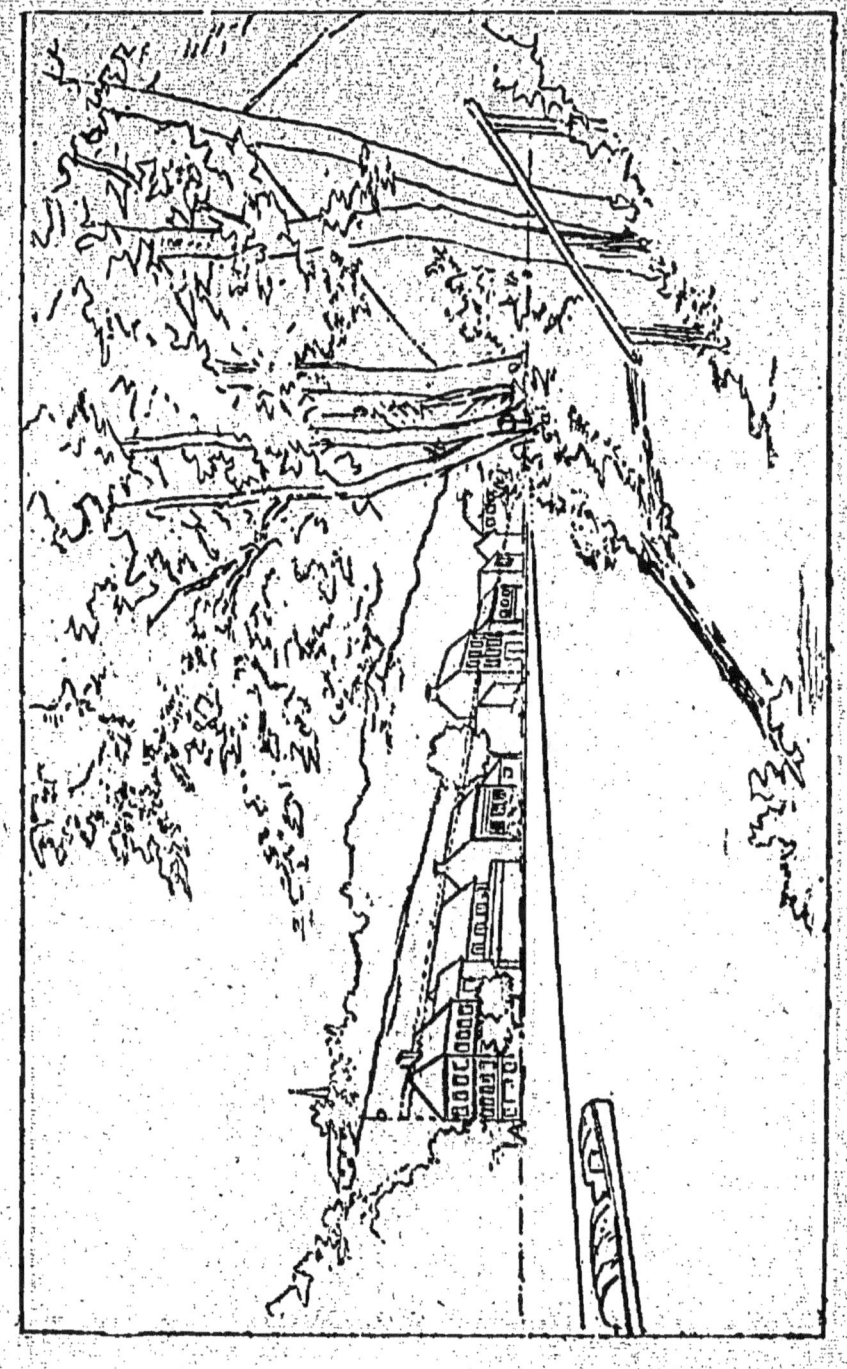

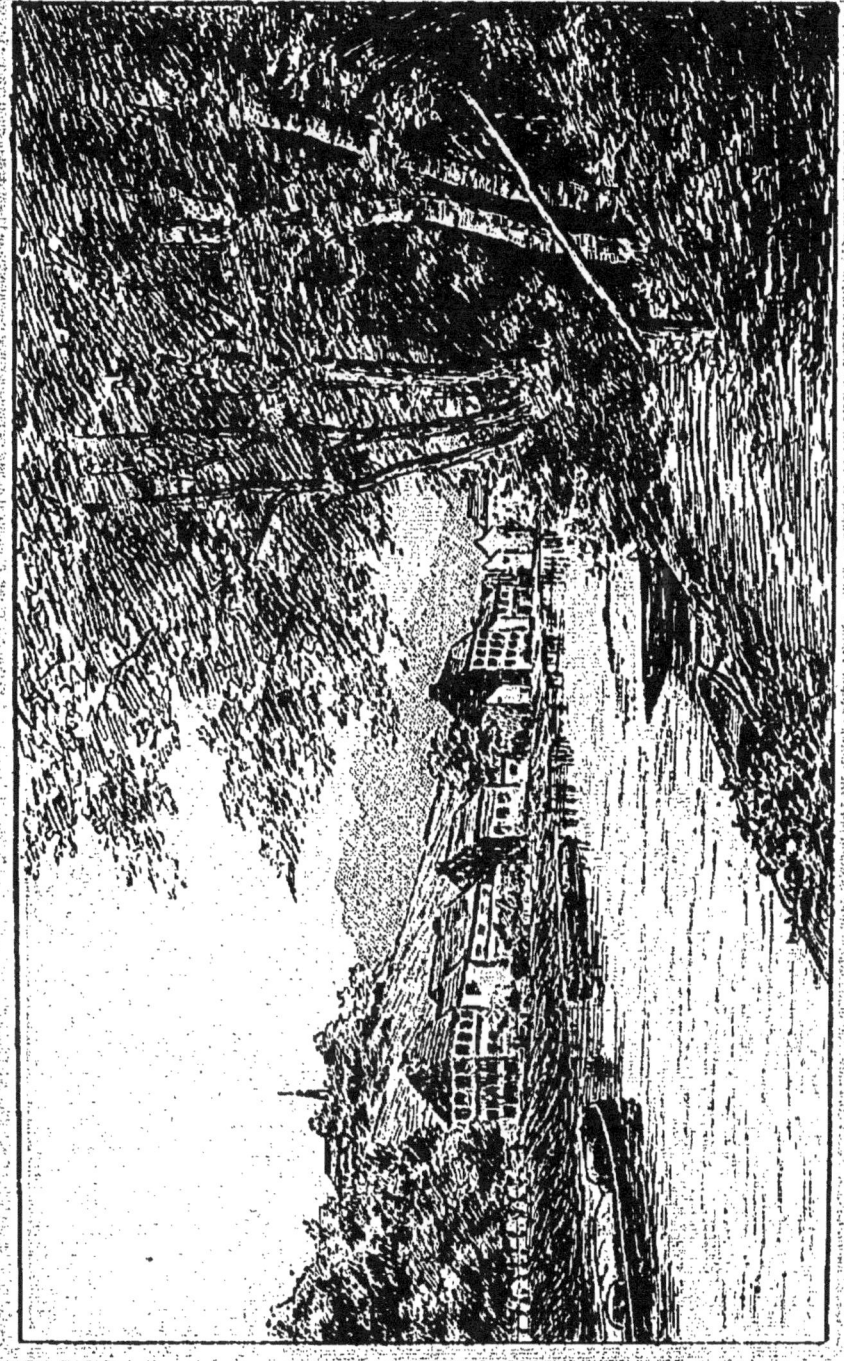

et que la perspective désigne sous le nom de *point principal*, et de la construction de l'échelle des hauteurs, puisque dans les exemples que nous venons de donner, exemples auxquels on peut ramener à peu près tous les motifs courants, nous ne nous sommes pas servis d'autre chose. Nous n'avons pas, à la vérité, la prétention de vous avoir enseigné cette science si chère aux maîtres de la Renaissance, mais nous avons voulu vous donner de simples notions propres à vous éviter des erreurs qui déforment une étude d'après nature, quelle qu'en soit d'ailleurs la qualité d'exécution.

CONCLUSION

En paysage, les lignes, ou mieux les directrices générales, sont rarement verticales, horizontales ou à 45°, mais elles sont toujours dans un plan vertical, horizontal ou formant avec ceux-ci un angle qui se rapproche plus ou moins de celui à 45°. Dans la pratique, connaissant bien le tracé de ces différents cas, on y ramènera toutes les directrices, comme base d'opération, sauf à dévier au tracé à main-levée selon l'aspect pittoresque de la nature. Quant aux directrices qui semblent s'écarter de ces règles générales, et se trouvent dans des plans différents, par exemple celles qui déterminent les fuyantes d'un chemin montant ou descendant, elles vont aboutir en dehors de la ligne d'horizon, sur une ligne fictive qu'on a souvent nommée sus-horizontale ou sous-

horizontale, suivant qu'elle se trouve placée au dessus ou au dessous de l'horizon normal.

Pour déterminer ces lignes d'horizon accidentelles, il suffit de suivre et prolonger les parallèles situées dans un même plan jusqu'à ce qu'elles se rencontrent, et de mener une horizontale au point de jonction. C'est donc là une simple perspective d'observation, où les exercices d'après nature seuls pourront vous guider. Vous en acquerrez vite le sentiment, et aussi la notion de ce qui peut être rendu ou de ce qui échappe aux règles de la perspective. Il est clair, en effet, qu'un chemin creux, descendant face au spectateur, ne peut être figuré sur le papier. Tout au plus le fera-t-on sentir par un arrêt brusque du plan de terre, et au dessus, par des directrices fuyant vers une ligne sous-horizontale très prononcée. Encore le spectateur ne se rendra-t-il compte de l'effet que vous aurez voulu produire, que si vos valeurs sont très différentes, ce qui ne peut être déterminé par le tracé, et rentre dans le domaine de la peinture : c'est la perspective aérienne. De celle-ci que pourrions-nous dire ? Toute de sentiment, d'observation, et ajoutons d'individualité; elle n'obéit qu'à une seule règle : *les*

plans perdent de leur intensité à mesure qu'ils s'éloignent. Donc c'est à l'artiste à en rendre les effets, selon les procédés du genre en lequel il s'exprime. Peint-il à l'aquarelle, la succession de ses plans s'établira par des tons en général plus clairs que ceux des premiers plans. A l'huile, ces mêmes tons de lointains seront décolorés. Mais toujours, alors même qu'il s'exprimerait en un simple dessin, la facture deviendra plus simple, à mesure qu'il s'éloigne dans le lointain.

C'est tout ce que l'on peut dire de la perspective aérienne qui, je le répète, dépend bien plus du tempérament et de la vision de chacun que de règles fixes ou fondamentales. Il n'est donc pour elle qu'un enseignement, l'observation; qu'un maître, la nature.

FIN

TABLE DES MATIÈRES

	Au Lecteur................................	5
I.	De l'Œil......	7
	Comment les objets viennent s'y réfléchir...	7
II.	Rappel des termes et définitions de géométrie usités en perspective.............	15
	Observations préliminaires...............	15
III.	La Nature et le Tableau.................	23
	Définitions : Horizon. Ligne de terre. De la distance et du point de vue. Points accidentels. Lignes fuyantes	23
IV.	Perspectice d'un point. — Perspective d'une droite..........................	35
	Principes.................................	35
	Perspective d'un point...................	37
	Perspective d'une droite.................	43
	Division des lignes. Echelle des largeurs..	45
	Echelle des hauteurs.....................	49

Application de l'emploi des échelles. Perspective de l'escalier.................. 50
De la perspective du cercle.............. 54
V. Applications pittoresques................ 59
Un vieux puits....................... 65
Les ponts et les reflets dans l'eau......... 68
Un village au bord de l'eau............. 77
Au bord de l'eau...................... 80
Conclusion 85

LIBRAIRIE H. LAURENS, ÉDITEUR
6, Rue de Tournon, Paris

LES STYLES FRANÇAIS

ENSEIGNÉS PAR L'EXEMPLE

PAR

L. LIBONIS

Grand in-4° illustré de 368 dessins
accompagnés de notices.

Voici un des ouvrages les plus sérieux et les plus utiles à l'amateur de Beaux-Arts qui se livre lui-même à la pratique, en quelque genre que ce soit.

On peut le dire, aucun ouvrage, jusqu'à ce jour, ne répondait à ce besoin de la connaissance très nette des styles sans laquelle on ne saurait atteindre à la bonne harmonie d'une composition, si modeste qu'elle soit.

Et pourtant que de savants livres ont été publiés sur l'architecture, sur le meuble, sur la décoration

picturale! mais, tous ces ouvrages spéciaux, qui s'adressent d'ailleurs surtout aux professionnels, ne pouvaient présenter à l'amateur d'art les avantages de celui que nous présentons aujourd'hui au public. En réduisant le champ de ses études au seul *style français*, l'auteur a pu l'approfondir et nous donner des spécimens puisés à tous les genres.

N'est-il pas, en effet, du plus haut intérêt de se rendre compte de la façon dont s'accomplissent les modifications et les progrès de l'art à la fois dans l'architecture, la peinture, le livre, les tissus, la ferronnerie. Il ne suffit pas de dire au lecteur : tout se tient à une époque, il faut encore le lui faire voir, et, par des exemples palpables, lui enseigner le mode d'adaptation d'un style aux divers objets qu'il doit orner, et si l'examen de l'architecture gothique nous montre l'emploi de rinceaux ou fleurons d'une certaine forme, très spéciale à ce style, il est indispensable de voir comment l'enlumineur du moyen âge a transporté ces ornements sur la page d'un manuscrit, le tisseur et le brodeur sur une pale ou une chasuble, le sculpteur en bois sur une crédence, un dressoir, un coffre de mariage.....

<div align="right">G. M.</div>

(Extrait de la *Revue pratique de l'enseignement des Beaux-Arts*.)

L'ART DE COMPOSER
ET DE PEINDRE

L'Éventail — L'Écran
Le Paravent

Texte et Illustrations de G. FRAIPONT

Professeur à la Légion d'honneur.

UN BEAU VOLUME IN-4 CARRÉ

Avec 16 fac-similé d'aquarelles et 112 autres gravures en teinte ou en noir, dans le texte ou hors-texte, d'après les originaux de l'auteur.

Broché : 20 Fr. — Relié : 22 Fr. — Reliure amateur : 30 Fr.

ENVOI FRANCO CONTRE MANDAT-POSTE

RECUEILS DE MODÈLES

CROQUIS
D'APRÈS LES MAITRES
pour servir

de Modèles aux Travaux artistiques

dessinés et classés

Par L. LIBONIS

I^{re} SÉRIE.
 Figure. — Sujets religieux. — Scènes de genre. Types, etc.

II^e SÉRIE.
 Ornement. — Style. — Décoration.

III^e SÉRIE.
 Paysage. — Animaux. — Fleurs. — Marine. Nature morte.

Chaque série forme un album contenant plus de 100 sujets tirés en teintes.

Chaque album : 6 fr.

ENVOI FRANCO CONTRE MANDAT-POSTE

PETITE BIBLIOTHÈQUE ILLUSTRÉE

DE L'ENSEIGNEMENT PRATIQUE

DES BEAUX-ARTS

Publiée par et sous la direction de M. KARL ROBERT,

Officier de l'Instruction publique.

Prix du volume illustré : 1 fr. 50.

1 *Les procédés du vernis Martin.*

Avant-propos. — Des vernis en général. — Nature et préparation des bois. — Des fonds et de la dorure. — De l'aventurine. — Des formes et des sujets à peindre.

2 *La Peinture sur émail. — Les Émaux de Limoges.*

Description. — Des différents genres d'émaux. — Emaux translucides. — Les émaux peints. — Outillage. — De la peinture sur émail. — Les émaux de Limoges. — Emaux de Limoges colorés.

3 *L'Aquarelle (paysage).*

Son origine. — Son caractère propre. — Des valeurs. — Des moyens et de la palette. — Leçon générale. — Conclusion de quelques maîtres modernes.

4 *Traité pratique de la Miniature.*

De la miniature. — L'outillage du miniaturiste. — Les couleurs. — De la gouache. — Travaux préliminaires. — Leçon générale pour l'exécution du portrait en miniature. — L'aquarelle et la gouache. — L'épargne. — Les hachures. — Le pointillé. — Des draperies et des vêtements. — Des accessoires et des fonds. — Des procédés. — Du paysage.

5 *Traité pratique des Peintures à la gouache.*

Peinture des manuscrits. Enluminure ancienne et compositi[ons] modernes.

De la gouache. — Des couleurs. — Emploi de la gouache dans la peint[ure des] manuscrits. — L'or et les bronzes. — Des bronzes de couleur. — De l'é[cri]... — Applications modernes de l'enluminure. — De quelques bouque[ts à] composer, encadrements décoratifs, pour souvenirs. — Instructions pratiqu[es]. — Le paysage. — Le portrait et le genre.

6 *Traité pratique des peintures sur étoffes, velours, soie, ga[ze],* etc.

Avant-propos. — Les éventails et les écrans. — Des sujets à adopter; documents à consulter. — Le coloris. — Leçon générale d'aquarelle miniature pour éventails. — De la peinture sur gaze. — Application de la fleur à la composition décorative. — Des fleurs les plus employées dans la peinture des éventails. — La peinture à l'huile sur velours.

7 *Les derniers procédés de la Photominiature.*

Avant-propos. — Matériel nécessaire. — De la peinture. — Photographie transparente et glaces pelliculaires. — Peinture des photographies à l'aquarelle et à la gouache. — Préparation de la photographie. — Peinture en façon de coloris à l'aquarelle. — Peinture à l'huile des photographies. — Manière de peindre un portrait à l'huile. — Le coloris au patron ou peinture orientale. — Le matériel. — Coloris des estampes, gravures et lithographies. — Tableau des six couleurs fondamentales du coloris.

8 *Éléments de la perspective pratique.*

Avant-propos. — Définitions. — De l'œil. — La perspective d'un point et [la] perspective d'une droite. — Principes. — Échelle des hauteurs et division des lignes en perspective. — Applications. — Conseils pratiques pour la mise en place d'un paysage.

POUR PARAÎTRE PROCHAINEMENT :

9 *L'imitation des tapisseries anciennes, verdure, sujets pastoraux, divers.*

10 *Le Vitrail simplifié et les imitations diaphanes.*

MACON, PROTAT FRÈRES, IMPRIMEURS

EN VENTE CHEZ LES PRINCIPAUX MARCHANDS DE COULEURS

FIXATIF MEUSNIER

Le FIXATIF MEUSNIER est le seul qui fixe les dessins et fusains d'une manière complètement inaltérable. — Il s'applique également à la fixation directe et indirecte.

Le litre.	8
Le flacon de 400 grammes	4
— 150 —	1
— 75 —	»
— 50 —	»

Fixatif extra-blanc, à l'alcool pur. — Le flacon de 400 gr. . . . 5
— 200 gr. . . . 2

FUSAIN DES ARTISTES (R. G. M.)

1° *Décorateur*, belle qualité, en forts bâtonnets de 17 cent. de long., la boîte 1
2° *Fusain des Artistes R. G. M.*, velouté noir . . . — 1
3° *La Mignonnette*, même qualité, très fin . . . — 1
4° *Vénitien naturel*, velouté noir et ferme . . . — 1
5° *Bois noir naturel*, velouté noir et doux . . . — 1
6° *Saule trié* . . . — 1

Tous nos fusains, extra et de première qualité, sont livrés en boîtes blanches glacées, à filet d'or, et portent la marque : FUSAIN DES ARTISTES R. G. M.

Nota. — Ces marques et désignations : *Fusain des artistes R. G. M., Mignonnette*, sont propriétés exclusives ; elles ont été déposées conformément à la loi. Tout contrefacteur sera rigoureusement poursuivi.

Mâcon, Protat frères, imprimeurs.

Texte détérioré — reliure défectueuse
NF Z 43-120-11

www.ingramcontent.com/pod-product-compliance
Lightning Source LLC
Chambersburg PA
CBHW071407220526
45469CB00004B/1198